可傳承的日常

從葛羅培斯到 Philipp Mainzer
一條始於包浩斯的建築路徑

徐明松、倪安宇 著

Contents

Chapter One

迷途德紹

說走就走、想停就停的旅行，有時候是和精彩建築偶遇的最佳方式。
這趟德紹行，我們不但看到德國民族性格中的精準與人本關懷，
也看到德國建築師從住居為起點，試圖填補工藝與藝術之間裂縫的成果。
當年的大膽思辨與嘗試，已變成現代的日常，而正因為是日常，方有傳承的能量，
從過去走到今日，再從今日遠行至未來。

我來，我見，我觀察

因為隨興出發，從不預訂旅館，隨時可能更改行程的旅行習慣，我們出門很難呼朋喚友同行。這種任性的旅行方式有許多風險，卻也有許多驚喜，多年來我們樂此不疲。

一年秋冬之際，租車在德國旅行，沿途貪戀風景走走停停，到達東北部離柏林南方不算遠的小城德紹（Dessau），天色已昏暗，起大霧後能見度有限。當時還沒有智慧型手機，自然沒有衛星導航，我們一人開車，一人看地圖，經常因為搞不清楚方向盲目亂轉。車開著開著，隱約看見四周景色已變，貌似森林或公園，不禁懷疑是否來到德紹郊區，所以杳無人煙。就在毫無頭緒的當下，突然在迷霧中瞥見朦朦朧朧的「Hotel 7 Säulen」霓虹招牌。那是一棟舊式小洋房，外有花園，顯然是自宅改為民宿旅館，顧不得價位高低，只覺得能找到落腳處卸去疲憊便是萬幸。

第二天早上坐在角窗前吃早餐，等晨霧漸漸散去，赫然發現對街幾棟兩層樓的白

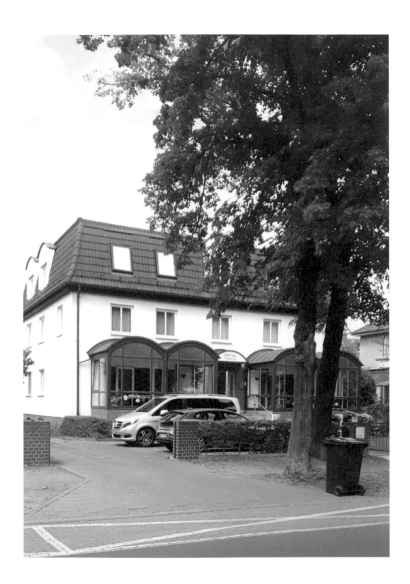

↑

德紹行途中，我們在一間原為
自宅的民宿落腳休息。

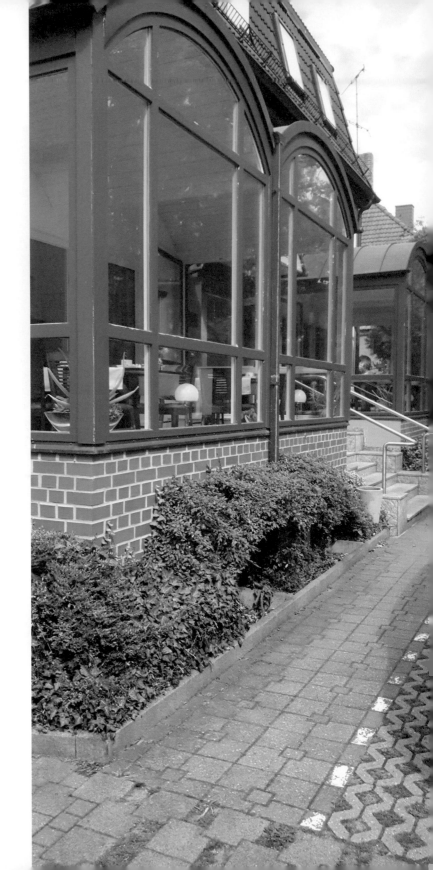

→ 透過窗景，發現對街的現代建築很眼熟……

色現代建築，線條簡潔方整，越看越眼熟。打開手邊的建築專書比對，才確認那就是包浩斯校長葛羅培斯（Walter Gropius, 1883-1969）為自己及學校老師設計興建的教師宿舍（Master house），也是我們德國行的目的地之一。喜出望外之餘忍不住得意，肯定是自己「誠感動天」，所以冥冥中被引導來此。

中三間，一間保留為駐村藝術家工作室。

一九年七月底再去，適逢包浩斯成立一百週年，所有宿舍皆已修整完畢，對外開放其中三間，一間保留為駐村藝術家工作室。

事隔多年，不記得當時參觀了哪一棟，或許只有一棟開放，其他尚待整修。二〇

關於這幾間建築的革新語彙，後面還會以致敬的心情，詳細記錄。

⌂

還在義大利讀書時，歐洲旅行只能依賴大眾交通工具，如火車、客運，以及公路旁的「autostop」，勇氣十足地跟語言不通的好心駕駛雞同鴨講。回國後，尚未進大

學任教前，再回歐洲旅行的感覺仍像是學生般悠遊自在，唯一不同的是交通改為為租車。

以前歐洲火車通行證（Eurail Pass）可以跨夜使用，為發揮最大效益，難免錯過許多選擇，小城市很少去，沿途誘人的景觀也無法停留，帶著不算輕的行囊，我們只能在人群熙攘的大城市之間奔波。即便旅行地圖涵蓋了大部分的東、西歐國家，但那時候我們的旅行是點狀的。

開車之後的體驗大不同。相較於義大利高速公路上標示不明、駕駛風格狂野、收費站系統不一，一旦錯過交流道出口就得繞好大一圈才能重返正途。德國高速公路不收費、不設時速限制，是真正的「freeway」，可以感受開車馳騁的樂趣，但無人恣意妄為──大型貨車絕對只在外線道跑，每次超車最多一輛就回到隊伍中；超跑眾多，往往從無影到出現在你車屁股後方只需三秒鐘，卻不按喇叭，等你自行發現後讓出車道。或許德國人在穿著上沒有法國人和義大利人那麼講究優雅，但從整體制度的設計和運作來看，無疑是一個極度重視效率且有序的國家，法國和義大利恐怕難以望其項背。

這個結論可以從諸多方面得到驗證。譬如說，在德國搭乘市區地鐵、電車和公車

採榮譽制度，未設閘口，偶有人員查控票券，基本上仰賴對市民守法的信任。另一個

讓人印象深刻的是德國大城市的地鐵網絡設計，所有地鐵線都會在中央火車站附近幾

個地鐵站收束成平行軌道，讓換車的乘客有多站選項；而且設計概念是機器服務人類，

而非人類將就機器，下一列到站時間間距最近的他線地鐵會停靠在前一班離站列車同

一月台，或在最近的對向月台，乘客無須為了換車匆忙奔跑。各線列車進站停靠月台

的安排皆依時間間隔長短為依據，不像其他國家採網狀系統，讓轉車變成一件費時費

力的事。

既然德國這個系統設計如此「以人為尊」，其他國家為何不用？關鍵在於對時間

準確度的掌握，同一軌道有不同路線的列車停靠，準時就變得格外重要。這也說明了

德國人有極高的自我要求和嚴謹紀律。

⌂

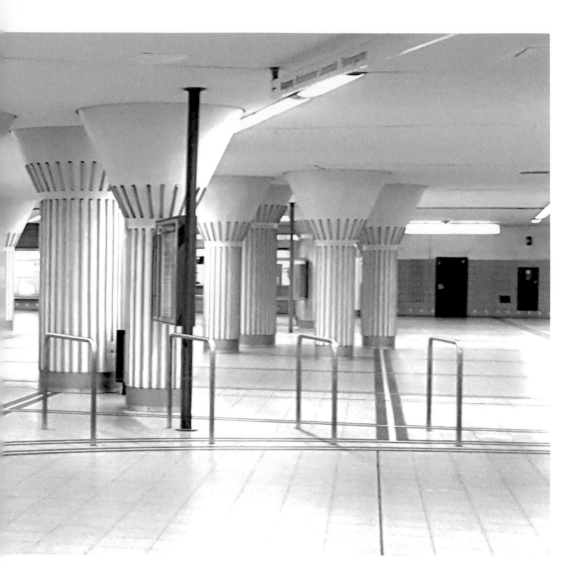

↑

德國地鐵站一景。

當然凡事有利有弊。在德國念哲學的香港朋友到義大利旅行，對義大利鬆散怡人的氛圍讚不絕口，說他在德國公寓屢屢被樓下鄰居投訴走路聲音太大，甚至動用警察到訪查問，並告誡不得再犯。但他其實秉持一貫生活習慣，回家就換穿厚底室內拖鞋，對此指控倍感無奈。我們則有一次在德國某城市路邊停車，沒有完全停進停車格內，壓到白線，有位老先生過來勸說這樣是不對的。這類事情在義大利不可能發生，唯有當社會多數事務都在正軌上，警察才有餘力干涉如此「小事」。

不過二○一九年重訪德國，曾經形同「準時」代名詞的德國火車動輒延誤一、兩小時，反而聽聞早年常讓旅客焦急等待的義大利鐵路班班準時。這幾年德國社會問題頻傳，東、西德統一後的財政負擔，或是明顯加劇的移民問題，多少都成為拖累，可以感覺到大城市的德國人失去耐心，也不再認真地謹守分際。然而優良傳統依舊在，希望此刻是過渡時期，很快就會雨過天晴。

閱讀葛羅培斯的建築

回頭再說德紹行。

無論是十多年前，或二〇一九年專為包浩斯一百週年而前往德紹，初看及再看教師宿舍都讓人有一種莫名的震撼感，因為這是葛羅培斯於一九二五年至二六年間設計興建的住宅，距今已超過九十年。

我們在討論二十世紀初建築界幾位開創型人物時，論及葛羅培斯，多聚焦在他對教育的貢獻，過度低估他作為一位設計師的能力。他於一九一九年在德國威瑪（Weimar）創立包浩斯，一九二五年遷校德紹，一九三七年因納粹迫害逃往美國，擔任哈佛大學建築系（當年有三個學門：建築、城市規劃和景觀建築）系主任，同時在設計學院（Harvard Graduate School of Design，簡稱 GSD）研究所任教，還邀請曾在包浩斯授課的建築與家具設計大師馬歇爾‧布魯爾（Marcel Breuer, 1902-1981）赴哈佛開課，共同改善美國建築界仍處於保守布雜（Beaux-Arts）傳統的課程規劃，確實對建築教育革新付出甚多。

但葛羅培斯的貢獻僅止於此？

被迫離開創校所在的威瑪後，葛羅培斯等人落腳德紹。這批當年已經頗有名氣的藝術家希望能縫合工業化之後傳統工匠技藝與藝術家創作之間的裂縫，就像包浩斯成立宣言揭櫫之意旨：

……傳統的藝術學校沒有辦法做到這種統一整合，必須回到作坊去。這些沉浸在繪圖與繪畫世界裡的圖案藝術家必須和工藝技師整合為一。當有年輕人喜愛藝術創作，要讓他循前人的足跡，從學習手藝開始，這些不具生產能力的「藝術家」才不會再被指責不食人間煙火。因為他們的技能還包含實做的手藝，可以在那個領域裡大放異彩。

葛羅培斯也說：

建築師、雕塑家、畫家們，我們必須回到手做。因為我們不能說藝術是另一門專業。藝術家和工藝技師沒有本質上的差別。藝術家是工藝技師的加強版。他們創作，作品在不經意中綻放出藝術，那是上蒼賜與的珍貴時刻。但藝術家以呈現工藝技術為

本是無庸置疑的，那是創意設計的源頭所在。

在德紹市政府大力支持下，日後享譽世界的包浩斯校舍大樓及教師宿舍陸續完成。

由葛羅培斯操刀設計的包浩斯校舍大樓，整體配置完全看不到軸線，也沒有刻意安排的威權式入口。平面成風車狀，巧妙地將周圍的戶外空間納為己有，猶如校舍的外庭，卻不封閉。建築立面則採用當時最前衛的大面玻璃做法，是我們今天早就習以為常的「玻璃帷幕牆」。今天參觀該建築，不會覺得它落伍，其外觀比例尺度依然完美，這是好建築的首要條件。

進到室內，也可以發現玻璃帷幕牆跟柱子間拉開的距離非常有空間感，再加上早年因考慮通風採光，需要許多機械構件輔助開窗，如今這些帶手工性的機械構件亦成為空間不可或缺的元素。另外，從樓梯扶手、門把等諸多細部設計，都可看到建築師的用心，這些經常是當下建築師缺少的美學關注。

←
包浩斯校舍大樓的玻璃帷幕牆，與輔助開窗的機械構件，兼顧理性與美學。

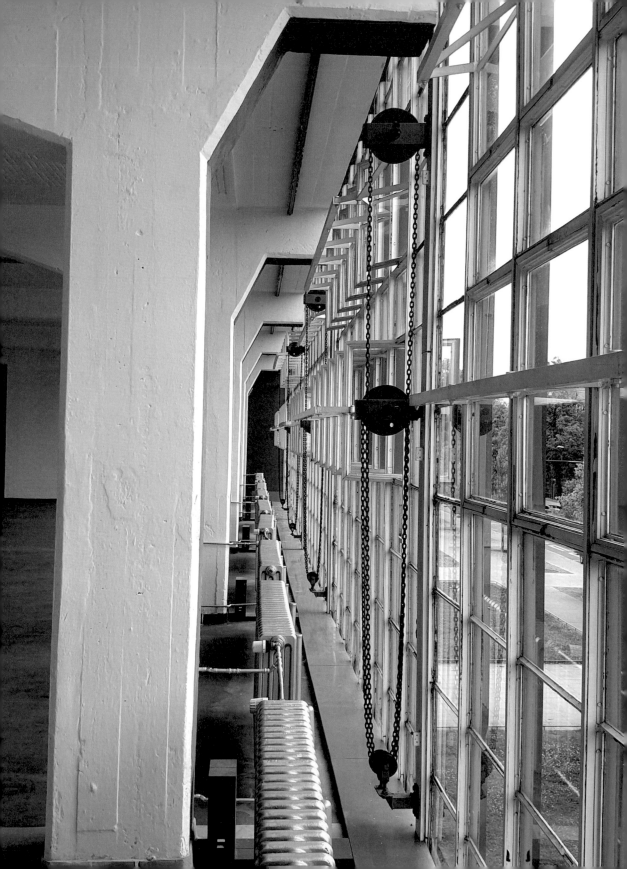

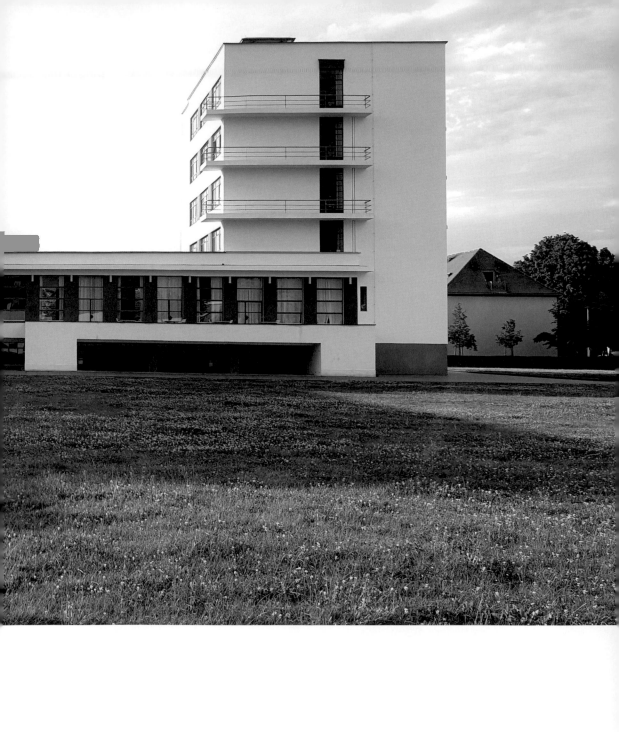

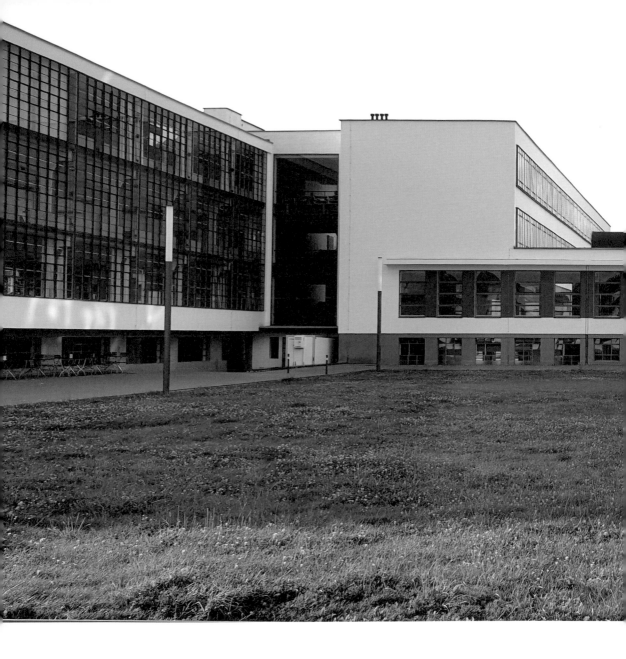

↑
包浩斯校舍大樓避免權威式入口，在整體配置上看不到明顯軸線，並巧妙地將戶外空間與建築融為一體。

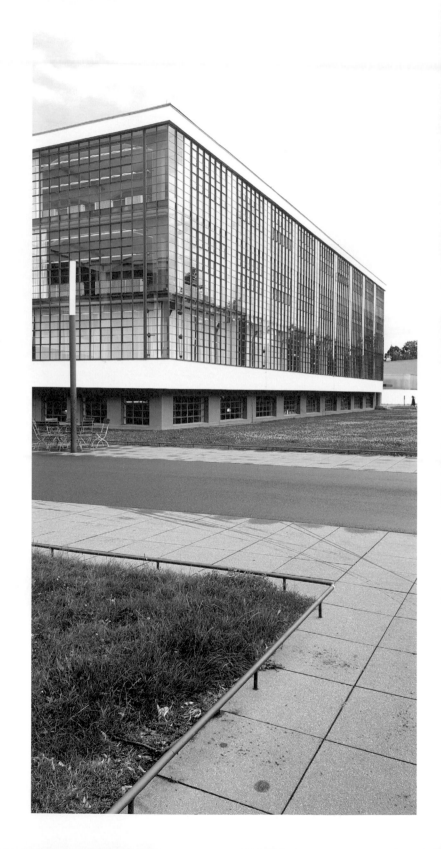

→
今日常見的玻璃帷幕牆，在包浩斯校舍大樓設計的當年，是相當前衛的形式。

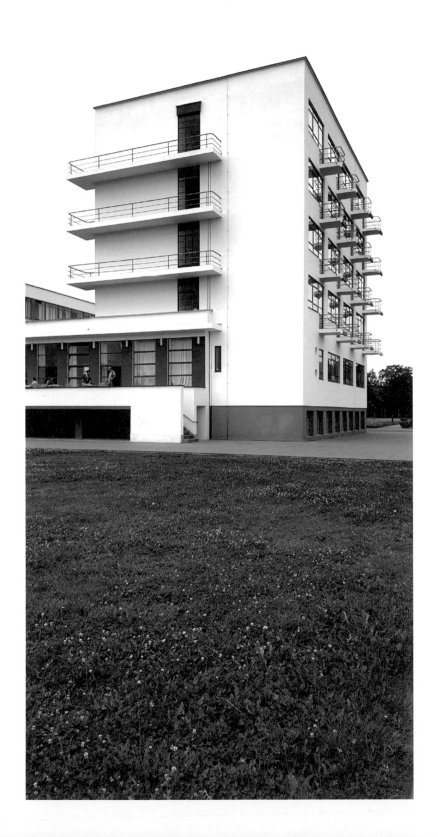

← 校舍大樓外觀線條相當簡潔。

與包浩斯校舍大樓相比，同樣由葛羅培斯設計的教師宿舍更為生活化。其實宿舍距離學校不遠，中間還會經過幾棟同時期興建的集合住宅，雖沒有葛羅培斯的設計那般前衛，但也自有一番風味。

教師宿舍由四棟建築組成，其中三棟皆可容納兩個教師家庭入住，一共六戶（László Moholy-Nagy, Lyonel Feininger; Georg Muche, Oskar Schlemmer; Wassily Kandinsky, Paul Klee），另一棟是校長葛羅培斯住的獨立單元。教師棟並不是左右對稱的雙拼建築，而是像積木般由各式不同大小的立方體相互嵌入，形成兩戶相連、造型各異的「單元」，而且是三棟具有重複性的「單元」。據說葛羅培斯設計這些宿舍時，琢磨著如何使用工業預製組件模組化的方式來建造房子，但可能限於各種原因，未能實現這個理想。

如果細看平面，會發現每一戶組成的方式都非常類似，裡面空間單元也相仿，只是有些轉了方向，顯然吻合工業預製組件模組化的邏輯。奇妙的是，照理說這種具重複性的單元組合，由前一棟應該就能推出後一棟的邏輯。然而二十年來，建築人始終

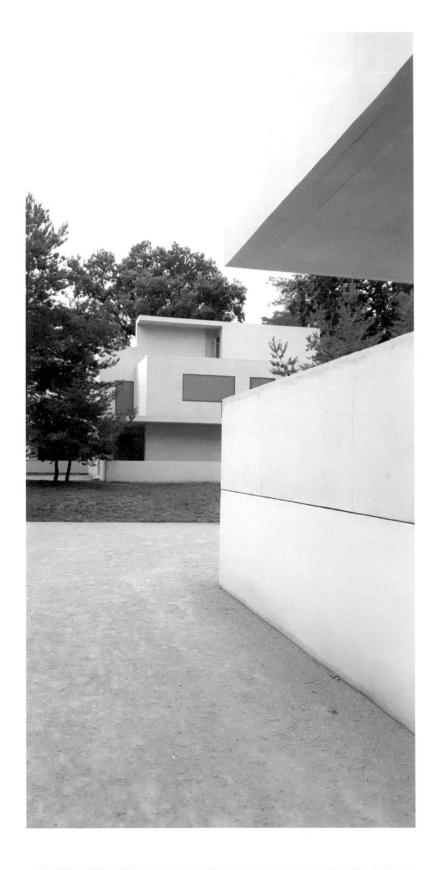

← 教師宿舍由積木般的大小立方體彼此鑲嵌，形成兩戶相連、造型各異的建築單元。

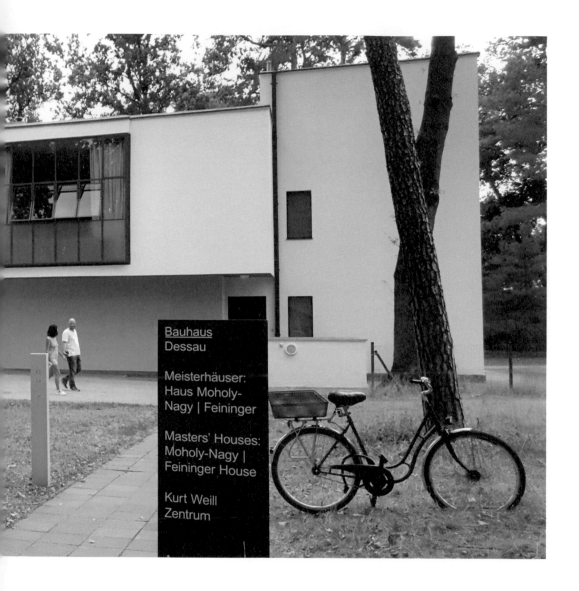

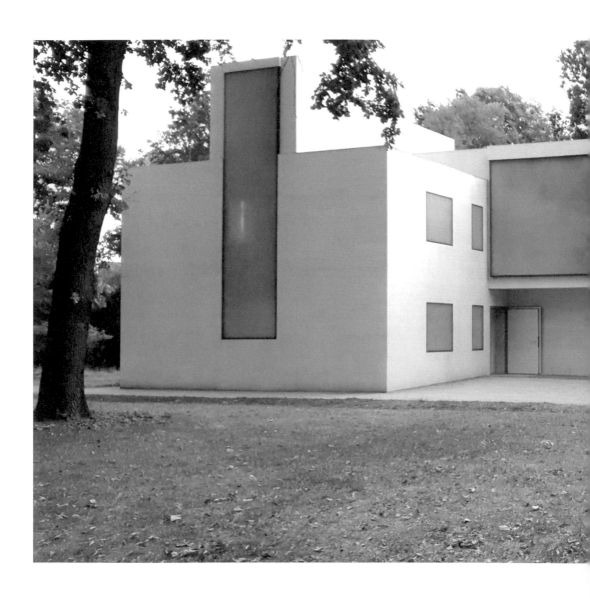

↑

教師宿舍雖運用工業模組化的
方式來設計格局，但並不受限
於制式的邏輯思維，至今仍教
人百看不厭。

百看不厭，還越看越能品出興味來。

俄國抽象畫家康丁斯基（Wassily Kandinsky, 1866-1944）曾於一九二二年在包浩斯任教，其夫人回憶說：

萬羅培斯反對在他設計的房子裡使用任何有色彩的裝潢。康丁斯基正好相反，他喜歡住在充滿色彩的空間裡，所以我們自己動手給房間上色。比方說，我們把餐廳漆上了黑色和白色。[1]

不知道是不是室內的顏色、家具或擺設豐富了不同住戶的空間個性，也因此模糊了單元重複的無趣感？總之，這批教師宿舍充分表現新工業化來臨後在工藝與藝術間取得的平衡，也為接下來的建築現代性立下了基礎。

這兩處包浩斯建築早在一九九六年便被聯合國教科文組織指定為現代文化遺產，比建築師柯比意（Le Corbusier, 1887-1965）的十七棟建築列入文化遺產名冊早了

↑

宿舍外觀雖是簡潔的純白，但室內卻可透過色彩、家具、擺設的方式，凸顯住戶個性。

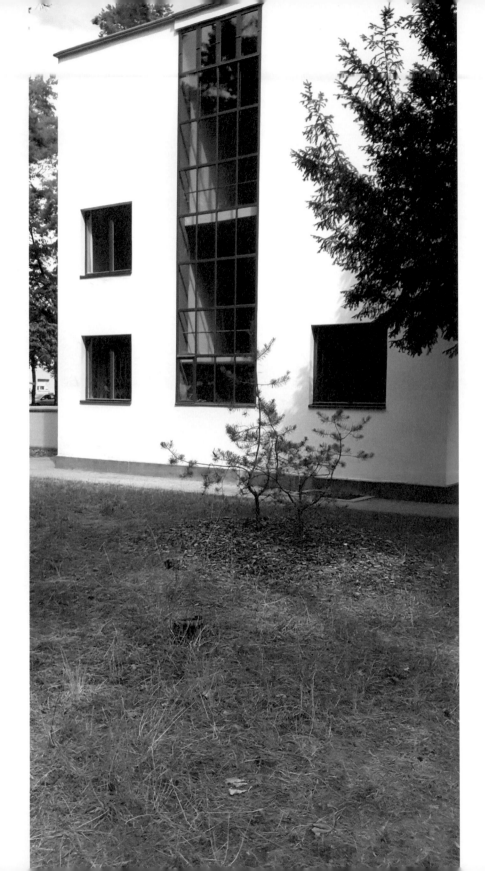

二十年。從某個角度而言，是對葛羅培斯及包浩斯所建立的制度和深遠影響力的肯定。

⌂

今天的建築師往往以為建築只是造型加上處理得宜的機能，完全誤解了現代建築的本質。好的現代建築與好的古典建築都必須塑造迷人空間，不是只有「造型」，同時在視覺上透過動線、光影、顏色、和諧、尺度、節奏、景深等變化，帶動在空間中移動的人的情緒，甚或誘發人文想像。在觸覺上又必須提供符合人體工學尺度、且經得起再三玩味的構件細部設計。建築不應是一棟冰冷無表情的外殼，而應該是意味深遠的空間。這就是今天重新溫習葛羅培斯建築所能擁有的美好體驗。

中式建築的「空」與「遊」

談了那麼多葛羅培斯，他與我們有何關係呢？

這位現代建築的革新者，其實與華人建築師頗有淵源。

前有黃作燊[2]，後有王大閎[3]、貝聿銘[4]和張肇康[5]，都曾就讀哈佛設計學院研究所，如果再加上同期在葛羅培斯主持的協同建築師事務所[6]任職的陳其寬[7]，一九四〇年代就有五位重要的華人前輩建築師先後師從葛羅培斯。

與此同時，中國國內的教會大學面臨一連串挑戰與競爭。一方面中國民族主義崛起，排斥基督教運動漸成氣候；另一方面中國內部開始廣設自辦大學，各所基督教大學便結成策略聯盟，不再各自為政，後來更成立中國基督教大學聯合董事會（The United Board for Christian Colleges in China，簡稱 UBCCC、聯董會）主導「聯盟」事務。值此改革契機，聯董會邀請當年最現代且前衛的協同建築師事務所負責規劃華東大學，校址暫定在今天的上海虹橋機場。與大多數舊有中國教會大學不同的是，協同提出的華東大學規劃與設計案不再是單核心、有軸線、具威權感的空間布局，建築形式也擺脫了中國古典復興風格。

葛羅培斯當時邀請剛從哈佛大學畢業的貝聿銘加入此規劃設計案，一起勾勒可能的「新中國」想像。王大閎在《貝聿銘：現代主義泰斗》（I.M.Pei: Mandarin of

Modernism）傳記的推薦序中寫道：

一天上午，葛羅培斯忽然約 I M（貝聿銘）和我討論問題。由於美國基督教育基金會決定在中國東部建立一所華東大學（後改設在台灣，易名東海大學），委託他規劃設計，而葛羅培斯最厭惡別人批評他的設計國際性高，缺少地區風格和色彩，所以希望他兩個中國學生能指出中國建築的精神，以作為他設計的依據……8

說明葛羅培斯思索這所坐落於華人社群的大學設計時，不再採用放諸四海皆準的形式，而是想要先與之對話。

葛羅培斯的華東大學設計反映了中國人的生活方式。他認為中國人喜歡走路，並進一步定義中國建築的精神是保持建築物的低矮高度及具有重量感的斜屋頂，但強調不使用傳統中國式的屋頂。沿著此一主旋律，葛羅培斯讓大小不一的建築群散落在基地上，這些不超過三層樓高的建築物之間有帶屋頂的開放走廊連接，並圍塑出錯落而置、規模不一的中庭空間。葛羅培斯在設計說明中特別點出「廊」之於規劃的重要性，強調空間的連續性，在營造室內外空間融合的同時，也呼應了他對於「中國人愛走路」

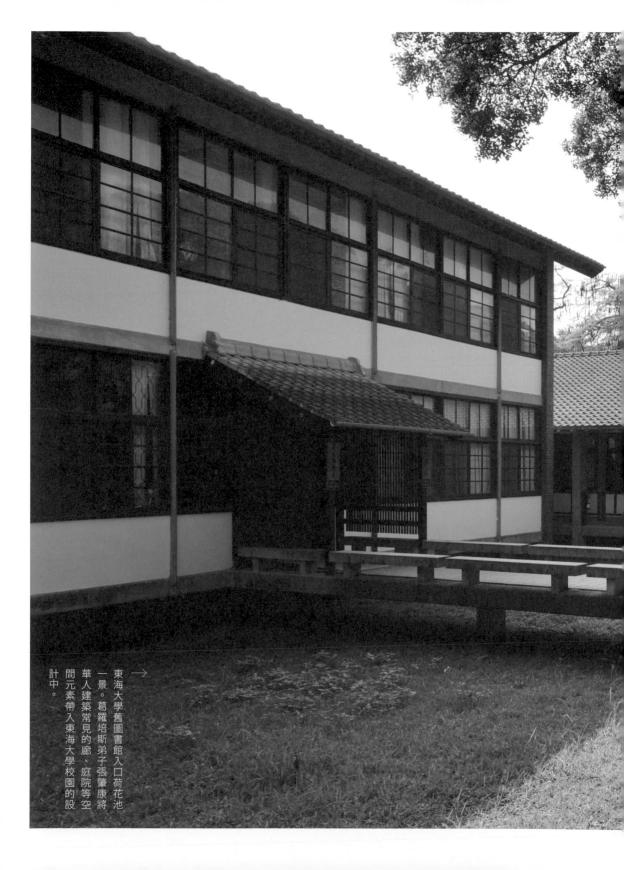

東海大學舊圖書館入口荷花池一景。葛羅培斯弟子張肇康將華人建築常見的廊、庭院等空間元素帶入東海大學校園的設計中。

的觀察。

「中國人愛走路」可想像成華人藉由串連的廊道、層進的空間達到一種「遊」的

目的。葛羅培斯的子弟兵陳其寬則在規劃東海大學時，觀察到中國建築的另一種特色：

……東海校園的設計，真正的精神並不是在房子本身，而是在房子與房子之間（虛

的部分）——院子的部分。有很多人一直認為我們設計的特色是漢唐的建築風格，其

實不是如此。中國人在建築上最大的發現，就是三個房子或四個房子合在一起，圍成

一個院落，這是中國最大的發明之一。在世界上很少有，在西班牙有、歐洲有，但是

他們圍成一個院就沒了。中國人引申出二、三進，可以一直延伸下去。……房子本身

非常簡單，不簡單的是三間房子之間的關係變化。到了庭園，這個關係變化就更多了，

它不但有房子，還有牆，還有廊，還有樹，然後圍成空間。9

陳其寬提出「虛空間」（院或庭園）經常勝過「實空間」（建築）的重要性，之

後再進一步演繹出華人的房子跟房子之間是相互獨立、不碰頭的，所謂體與體是分開

←

陳其寬認為「虛空間」勝過「實空間」的重要性。這種強調「空」的建築概念，如同華人繪畫講究的「留白」境界。

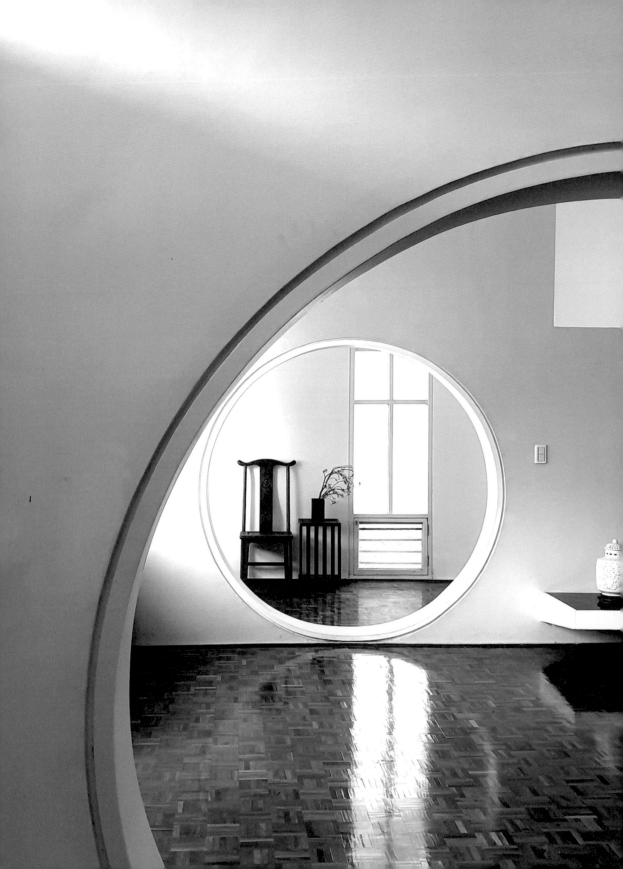

的。這種強調「空」的概念，與華人傳統繪畫「留白」有異曲同工之妙。這些原則成為華東大學規劃案的組成要素。

嘗試自由的校園設計

華東大學是由三所教會大學組合而成——之江、東吳和聖約翰大學。校園計畫容納三千名學生，整體布局分四區，學院區在南側校門入口處，宿舍區則分布在東、西、北側，分屬三所大學，並有各自的教堂。這四個建築群環繞在一個蜿蜒曲折的大型人工湖周圍，外圍有環狀道路連接四區。區與區、湖與區之間再以許多小徑相互串連。

學院區規模較大，有延伸到湖心的學生活動中心，亦有圖書館與行政大樓。每一宿舍區則分為學生與老師宿舍。教職員的宿舍稍遠，散落在從外環道延伸出的道路兩側或單側邊，道路端點經常有囊底路；學生宿舍較集中且離學校近，以風車狀配置加上自由獨立的牆來界定內外空間。

有趣的是，校園規劃未見明顯的軸線，只有作為知識殿堂的圖書館與校園入口圓

環形成一條短軸線，但相對於整體校園顯得微不足道，很難成為校園空間裡具象徵意義的「心」，顯然葛羅培斯團隊有意拿掉維吉尼亞大學以降的「古典」核心形式，讓校園的活動空間變得更多元。這種去核心的做法剛好也吻合現代城市多元民主自由的新規劃理念，因此顯得更摩登。

除此之外，新校園還融合了中國傳統元素——園林與合院，堪稱是中國現代大學校園的絕妙嘗試。很可惜，後來因國共內戰及大陸政權易手，此案胎死腹中。

維吉尼亞大學
University of Virginia, UVA

此大學於一八一九年由《美國獨立宣言》主要起草人、美國第三任總統湯瑪士・傑佛遜（Thomas Jefferson, 1743-1826）創辦兼規劃設計。維吉尼亞大學採用學術村（Academic Village）的觀念，用廊道串連十間院館和一間圖書館，形成一個長方形的開放合院，最外圍的是學生宿舍和餐廳。量體最大的圖書館在北側，建築語言採萬神殿圓頂建築形式，代表對知識的推崇。此一規劃結合了修道院與中世紀自給自足的莊園，但傳統修道院的修士居所是整合在同一建築量體內，維吉尼亞大學所有院館是獨立建築，象徵獨立與自主。中央綠地是公共生活的核心，各院師生可在此交流，而每一院館後方的小花園彷彿是縮減版的莊園，屬於館內的私人交流空間。維吉尼亞大學至今仍是許多校園規劃的原型。

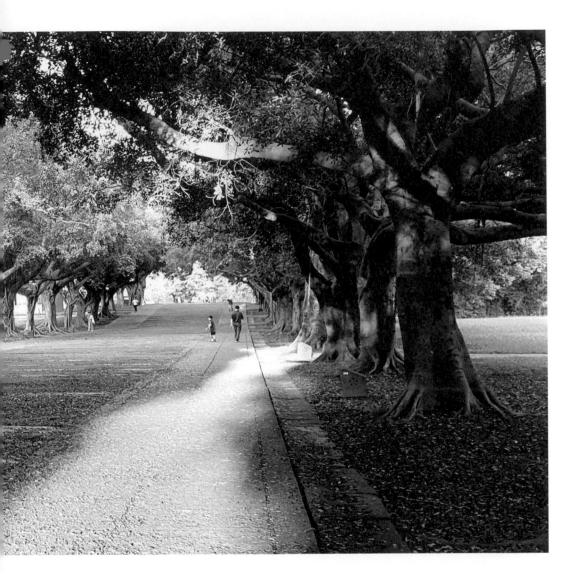

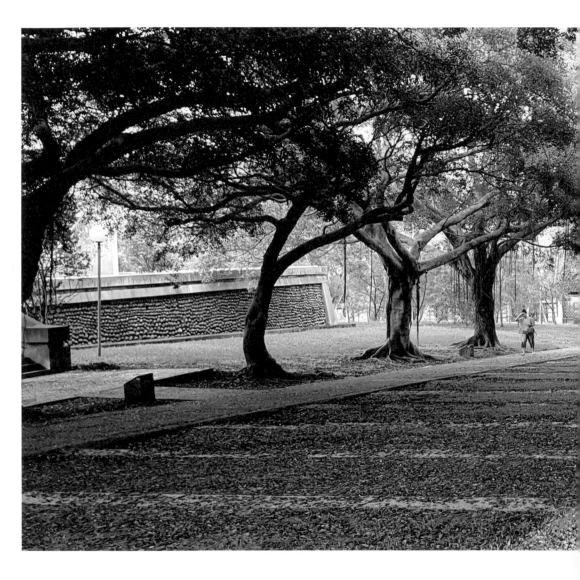

↑
東海大學文理大道，成排的榕
樹與兩側散落的學院將華人園
林空間做了新的詮釋。

可傳承的建築日常

葛羅培斯未能在中國留下作品固然是遺憾，不過他桃李滿天，開枝散葉，影響無遠弗屆。或回頭看他於一九二〇年代設計興建的幾棟建築，已經足夠讓人動容。只不過葛羅培斯當年提出的新形式經年累月融入我們的生活點滴中，已漸漸成為一種「現代的日常」，而一旦變成生活中的尋常事物，他的作品及設計便容易遭到冷落。

有趣的是，追求標新立異的傳媒特色幾乎也成為當下的日常，在凡事皆如蒙太奇般快速變動的這個時代，「深思」顯得越加困難。因此不尋常、具戲劇性的空間會引人注意，成為「新聞」，大家日復一日失去細膩察辨日常美感的能力。譬如美國建築師法蘭克・蓋瑞（Frank O. Gehry, 1929-）[10] 的作品驚世駭俗，宛如好萊塢的娛樂電影，必然在冷淡無趣的現代都會裡快速攫住你的目光。在這個意義上，蓋瑞的創作與雷姆・庫哈斯（Rem Koolhaas, 1944-）[11] 的設計相似，只是蓋瑞少了庫哈斯作品的狡點理論鋪陳。

← 由雷姆・庫哈斯設計的台北表演藝術中心，巨大的金屬球體相當引人注目。

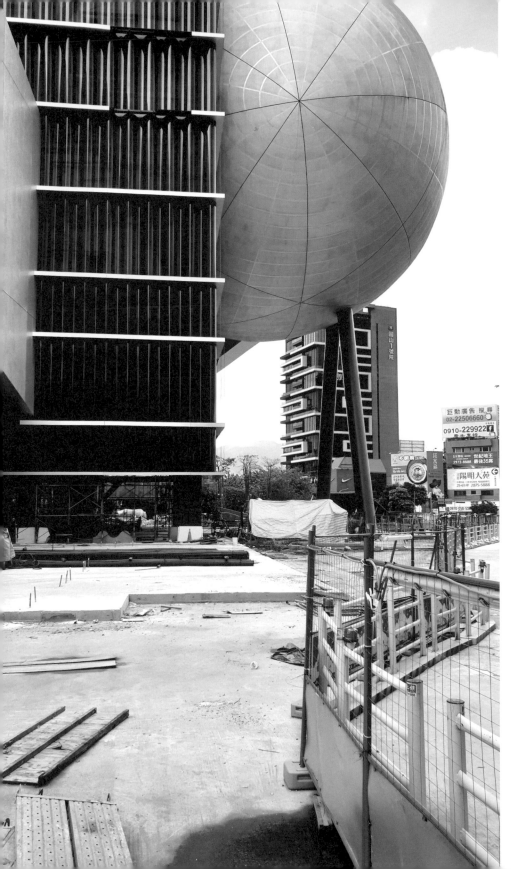

或許我們可以試著打個比方。佛洛伊德的精神分析理論揭示了一個人類未曾見過的自身世界，探勘人類無意識的豐富底層；達利（Salvador Dalí, 1904-1989）透過超現實主義繪畫將佛洛伊德的文字理論轉換成「插圖」，進一步演繹現實世界與無意識世界可能交織的種種不安。庫哈斯則在資本主義傳媒奇巧誇耀的推波助瀾下，加上絕佳的實踐力，把這個「插圖」變成人類可活動於其中的空間，將超現實片段帶進我們的生活裡。於是，當你步出北京十號地鐵線京台夕照站，會有點不確定這是中國人居住的城市，或是達利筆下「沒有這裡那裡」的超現實世界。

相較於庫哈斯彰顯個人的建築語言，葛羅培斯的建築語言僅忠實反映新技術的新形式，大致符合堅固、經濟、美觀的現代性原則，屬於可以傳承的「日常」。可傳承的日常與大眾獵奇的日常，造就了今日建築的多元面向。後者在媒體的追逐報導下，成為新建築的象徵，甚至從民間攻入公部門。但也有建設公司不從眾，反其道而行，悄悄地將舞台重新留給前者，為喧囂的都市空間畫出一方淨土，在各種扭曲線條中爬梳出秩序，讓人可以安居沉澱，彷彿劈開混沌的一束光。

這是我們接下來想談的。

←

葛羅培斯的建築語言看似冷靜，卻在符合現代原則的同時，又能兼顧美學，使建築成為一門可以傳承的日常學。

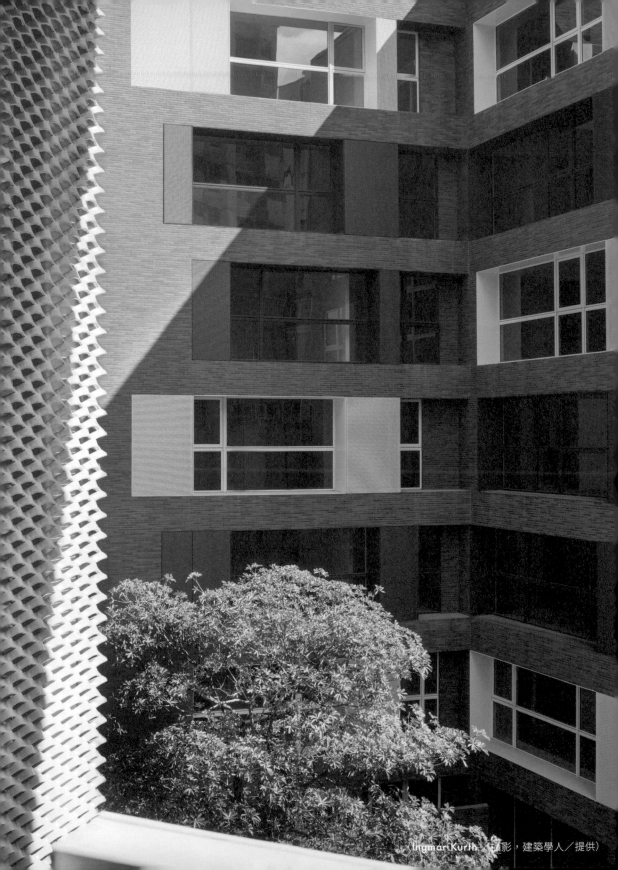

（Ingmar Kurth／攝影，建築學人／提供）

Chapter
Two

尋

覓

宜

居

台灣經濟快速成長在城市中留下的諸多病兆，促使我們思考究竟何謂住居？
住居如何與環境和諧對話？我們是否因貪快而放任人文資本被耗蝕？
尋覓宜居的我們在一座殘留工業痕跡的城鎮中找到了可能的答案……

在林中呼吸的城市一隅

先從個人買房經驗談起吧。

二〇〇三年，返國數年後，我們在大學找到專任教職，動念尋覓合適的二手屋好安頓下來。有人會問：為何不買新屋？答案很簡單，一是難以接受時下多數房地產的建築品味；再者新屋售價偏高，個人經濟條件有限。而且，我們習慣了威尼斯的靜謐生活，加上大多數時間與文字為伍，也需要安靜的環境，居家周邊絕對不能有人潮群聚，或讓人不得安寧的店面。如果從窗外看出去能有些許綠意更好，若能遠眺更理想。

朋友說新屋具備這種條件恐怕一坪要百萬以上，而且端賴緣分。我們自然不敢奢望。

某天聽朋友介紹士林外雙溪「中央社區」，堪稱八股的社區名字雖不大吸引人，但我們還是跑了一趟，沒想到一見鍾情。

後來在一篇專欄裡記錄下我們的第一印象：

第一次進入社區，就愛上了它。出自強隧道，沿故宮路右轉至善路，經故宮博物

← 位於外雙溪的中央社區，遠離
城市喧囂，十分幽靜。

←

中央社區無所不在的綠意，讓人心靜。

院，沿雙溪一直往裡走，開車不消五分鐘至中社路，右轉上山，再過前總統李登輝居住的翠山莊就是中央社區。這一路又是樹、又是山，還有匯流於基隆河的雙溪，一派自然景色，好不怡人。除了故宮博物院對面的至善天下，至善路旁的仿竹翠綠色欄杆，以及成排釣蝦場有點煞風景外，沿途風光無可挑剔。當然喜歡中央社區還有許多原因，其一是這裡距離都市很近，大直、士林與天母都近在咫尺，又有新生北路高架道路可以快速帶我進入大台北的心臟地帶；其二是距離不遠的內湖科學園區內各式大型賣場林立。宛若身在鄉間卻又能享受都市便利，這似乎比較貼近我在歐洲多年的生活經驗，特別是拖著一身疲倦回家時，一過故宮，成排的千層樹，襯著大屯山山脈隨節氣變換的雲霧，好像再疲憊的身軀都可以獲得舒緩。1

這是我們的找房初體驗，也是一次驚喜之旅。

那年又恰巧（或不巧）碰到嚴重急性呼吸道症候群（SARS），人心惶惶中房價普遍大跌，由政府興建於一九七〇年代、供公教人員居住的中央社區房價降至一坪二十萬出頭，如今聽起來簡直匪夷所思。其實這裡的房屋談不上漂亮，就是一棟棟簡單方盒子式的連棟雙拼公寓，在客廳外面掛上一米深的陽台，整體造型只能用「身無

長物」來形容，非常偏向功能性。但周圍環境絕佳，只要稍做整理改造，就是美景一片。

後來我們在附近又買了一間同樣大小的房子作為工作室兼書房，兩人白天井水不犯河水，有各自讀書的空間。即使作息不同，也不會互相干擾。

步覓食。

住家位於囊底路，春夏早晨鳥鳴啁啾便是鬧鐘。冬日門窗緊閉，極為安靜，可以睡懶覺到午後。前陽台不受遮擋可遠眺。原有一株高大鳳凰木於夏初開花，增添豔麗顏色，可惜遇蟲害枯死。現有小黃花點綴的樟樹隨風搖曳，枝葉婆娑。工作室所在公寓則獨自矗立在山坡上方，後有綠地，桂花飄香，可放貓咪出門玩耍，偶有藍鵲來散

等待蛻變的城市風貌

如此描述，或許有人會聯想到十九世紀末、二十世紀初英國提出帶有反工業文明意味的「田園城市」概念。其實中央社區只是單純選擇在鄰近大自然的環境中興建的集合式住宅群，距離都會區不算遙遠，交通堪稱便捷，而人口密度和數量尚不足以支

撐小型區域經濟商業活動，不具備完全自給自足的生活條件。主要勝在環境清幽，加上早年作為公家宿舍，建築本身風格樸實無華，而且零公設，社區內又能免費停車，在台北實屬難得。

在台灣更常見的近郊居住條件，是像今天新北市五股、蘆洲、泰山、樹林、三重、土城等區，完全因應需求而發展出來的衛星城鎮。從都市計畫角度看，是早年缺乏規劃的城鄉移動結果，城市紋理凌亂不堪，屬於特定歷史時空下的犧牲品，二十世紀下半葉大都會文明的壞榜樣。究其實，政府早年未將台灣視為久居之地，放任多數城鎮隨機失序發展，形成頭痛醫頭、腳痛醫腳的城市治理模式。上述這些衛星城鎮，無論是大環境或局部樣貌，本質上皆與中央社區不同，若單純就建物而言，也難以與那些百年前經過日積月累、有機成長，風格具有統一性的「民居建築」相比。這些區域給人的第一印象大多是雜亂無章，而且沉痾已深。

要改變城鎮樣貌自然非朝夕之事，那麼從建物及小範圍周邊環境著手，不嘗為好的切入點。

一九九〇年代，由民進黨執政的宜蘭縣政府提出城鄉風貌政策，其中一項是「宜蘭厝」活動，也就是所謂的民居建築，可惜舉辦幾屆後無疾而終。時任文化局局長的陳登欽說：「不提建築，不提建築師，不提設計如何，一切那麼自然，民居真是無名的。」[2]然而這種想像更偏向知識分子一廂情願的鄉愁，未認清建築形式跟時代的關係，也不清楚新形式的方向，單純懷舊。

田園城市
Garden City

十九世紀末，英國都市學家埃比尼澤・霍華德（Ebenezer Howard, 1850-1928）爵士為解決工業革命後城市人口激增進而衍生的居住問題，提出田園城市概念。在大都會近郊建立低密度衛星城鎮，每一城鎮總面積為六千英畝，中心為一千英畝城鎮用地，五千英畝為農地，總居住人口控制在三萬人左右，生活可自給自足，擁有新鮮空氣和休憩空間，有大眾交通工具或高速公路連接都會區。每當人口數超過設定，便另外發展新的城鎮單元。

民居建築

民居建築是一種經由長時間生活及需求而產生的區域性建築形式。早年因地理或交通的限制，無論工匠技藝或材料運用都無法像今天這般互相流通或移動，造成區域建築保有「形式」上的一致性，而形成所謂的民居建築。

到底該如何定義民居？如果依照傳統說法，可能比較接近歷史上經過時間遞衍、慢慢形成的約定俗成建築。而相對封閉的社會裡，人與人之間的地域認同即是透過這種共同記憶來傳遞文化與情感。問題是，當今天社會的多元性形成，所有欲望、材料透過新的傳播媒體與便捷交通運輸快速傳遞，技術的普同性抹除了邊界時，還有沒有可能去構建共同形式的民居？如果不仰賴共同記憶，而是以反映地域條件為共同準則，那麼準則又是什麼？

「類社會住宅」的可能

時隔二十年，有人提出了另一個思考方向和可能答案。

由五股交流道下高速公路，在車陣中從繁忙的新五路轉進自強路。沿途風景難以形容，是上個世紀七〇年代台灣經濟起飛、市郊工廠雲集的典型畫面：道路狹窄，像是臨時建築的鐵皮屋之間夾帶幾棟風格呆板的住商混合公寓，各種紛亂不和諧很難讓人有回家的放鬆感受，只想加快腳步不願停留。不過路邊出現許多房地產、家具店，或托兒所的廣告看板，說明昔日工業區已悄悄轉為住宅區的城鎮變化。沿自強路前行，

過了一〇七縣道，果然開始進入住宅區，放眼望去不是新建案，就是等待更新的集合住宅，是台灣市郊房地產投資形成的新市鎮風貌，建築風格流於矯情，或粗糙媚俗。

轉幾個彎，就快要失去方向的時候，眼前出現兩棟以灰色為主、黃色為輔的高層建築隔著馬路相望，跟周圍其他建築群並置，顯得有些「格格不入」——不過是讓人眼睛為之一亮的那種格格不入。貌似素樸簡潔，其實經過縝密設計，彷彿德國大都會常見的高品質社會住宅。

談及歐洲社會住宅，得先把貧窮、低收入戶、弱勢族群、治安疑慮等標籤撕掉。

固然有因住民經濟條件不佳、建築空間規劃不當而成為犯罪溫床的案例，例如義大利拿坡里的船屋國宅（Vele di Scampia），但是大多數社會住宅是在高炒作、高房價市場機制之外，為解決新興或年輕族群居住需求而興建的集合住宅。為避免不必要的浪費，將冗餘裝飾拿掉，以功能和空間品質為重，少了莫名的雕樑畫棟或西方列柱拱門，沒有大而不當、金光閃爍的公設或虛矯的花園噴泉，也沒有一般住宅將本求利選擇便宜建材、貼著法規低標壓縮空間的問題。往往這些社會住宅還更能完好地凸顯「少就

是美」的現代建築品味。也就是先前所說的——「可傳承的日常」。

而我們眼前這兩棟建築，是德國中生代建築師 Philipp Mainzer 設計的「小宅革命」（Big Apartment）。他創立的 e15 家具品牌為台灣設計界所熟知，其中臼齒凳（Backenzahn）更被視為收藏首選，但是我們對他的建築作品很陌生。

當人文積蓄被淹沒

我們常看到建案廣告努力洗腦消費者：「這是一棟漂亮的房子！」然而曾幾何時，不但買房子是一件奢侈的事，而且不管你有錢或沒有錢，在台灣都很難買到真正「漂亮」的房子。當然，「漂亮」是一個有爭議的字眼，在今天台灣這個多元紛雜且媚俗的大眾市場裡，尤其是如此。

一九七二年，美國建築師范裘利（Robert Venturi, 1925-2018）[3] 等人在《向拉斯維加斯學習》（Learning from Las Vegas）一書中揭示了「大街就是好的」新資本

主義商業文化。他們認為美國不像歐洲有自己一脈相傳的文化，四處可見古典建築作

為參考基準。於是范裘利等人從普普藝術汲取靈感，指出唯有從現實生活中尋找素材，

才可能建立美國自身獨特的建築文化，因此「大街就是好的」、「向拉斯維加斯學習」

或「建築就像廣告看板」成為當時名盛一時的建築口號。如果「大街」有可觀之處，

也不無可能進入一種良性循環。可惜，歷史證明此路不通。

其實台灣早年不乏漂亮的集合住宅，像王大閎在南投中興新村設計了一批員工

宿舍（一九五八），就是很有見解的住宅建築。位在台北和平醫院附近的台銀宿舍

（一九六五，已拆除）亦是極富巧思的公寓型宿舍。敦化北路、長春路口的良士大

廈（一九七〇），更是少有的高層集合住宅佳作，由挑高騎樓轉進兩側有植栽的狹

長高聳天井後才到真正的大樓入口，這個過渡空間既可隔開都市喧囂，也可讓人轉

換返家心情。進入一樓門廳正前方便是電梯，到達樓層後踏出電梯，由窗戶望出去

的景物被分成左右兩棟建築的側牆「包圍」，彷彿山壁屏障，提供獨樹一格的隱密

感和安全感。

↑

王大閎於一九五○年代設計的建國南路自宅。圖為臥室的月窗。

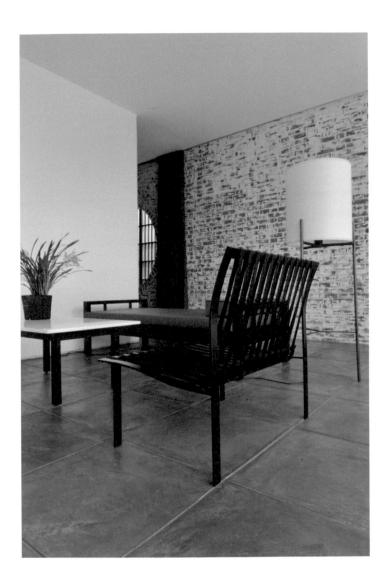

↑
建國南路自宅客廳一景。

另外還有吳增榮[4]的栗林村國宅（一九七二）、皇冠大廈（一九七五）和台中模範大廈（一九七九）都不遜色。其中位於苗栗大湖的栗林村低密度國宅建材樸實，細部設計毫不馬虎，小巷弄穿插在屋與屋之間，頗有曲徑通幽之美，是兼具現代語彙和地方村落空間意涵的作品。

台灣的建築文化之所以走向衰頹，一定有其歷史成因。

台灣文學史家葉石濤[5]有如是觀察：

五〇年代裡公營事業把所有台灣經濟的大動脈一把抓的經濟狀況於七〇年代逐漸解體了。同時外資的進入、跨國企業的增加，也使得台灣不得不走向更自由化和國際化的途徑，然而這種經濟體制，使得台灣經濟和文化受到摧殘和汙染，也造成台灣的固有傳統文化和民族風格蕩然無存。而向美國一面倒的政治態勢，更令台灣的現代化被人譏為「美國化」……[6]

而且，「不幸這一批七〇年代末到八〇年代左右出國的學生，多數去了美國，又

沒像王大閎、張肇康還碰到『偉大』的年代，他們當時正值『紐約五人』（The New York Five）[7]發燒，後現代建築逐漸抬頭的衰頹年代。在美國，建築已成為媒體控制的商品，文化正在走下坡。不過受美國影響的『悲劇性』是歷史原因，一九五〇年韓戰爆發，一九五一年美援開始，就注定了台灣與美國的依存關係，那股由美國主導的經濟力量，快速移動到七〇年代全面爆發，淹沒或取代了五〇到七〇年代那曾有、但微弱的人文積蓄」[8]。

這是台灣戰後在快速求變，並整合進入世界生產體系中所付出的代價。撇開先入為主的價值判斷，或許有人會說：台灣是一個市場無法自給自足的蕞爾島國，不先求溫飽何來餘力談文化？然而今天回頭看，嵌入以美國為主的世界資本主義體系固然是「人文積蓄被淹沒或取代」的主要成因，但是當我們透過「自我否定」來「除舊布新」的時候，日本人卻一面布新，一面小心翼翼地保留傳統。因此城市裡有為數不少的大型神社或廟宇，新舊並陳成為日本生活的日常，而日本設計師的作品也大多展現了現代與傳統美學融合的努力和成果。

所以說到底，是我們自己的底蘊不夠，或者也可說是當代華人相對缺乏文化信仰，

社會上瀰漫功利主義，輕易就能放棄既有的傳統。加上台灣美學教育流於形式，不思

傳統文化的轉化再現，試圖從中汲取精華與現代精神結合，或只將傳統文化元素拿來

就用，或劣化簡化後做拼接組合，要不就直接向經濟數字靠攏。落實在建築上，便成

為一棟棟徒具形式表象、不具文化意涵，而且不美麗的建築殼子。

當然，在居住需求和模式趨近一致的今天，是否具備傳統文化元素並非評斷建築

優劣的關鍵，關於好建築的定義，上一章已經闡明。那麼回頭看 **Mainzer** 這兩棟建築

到底有何不同，能獲得許多年輕住戶青睞，也讓走遍歐洲、看過無數現代建築並專研

建築多年的我們感到驚豔？答案應該不止是「台灣一般住宅太糟糕，顯得這個作品有

點特別」這麼簡單。

所謂「形隨機能」

近年來台灣常見委託外國建築大師操刀的建案，但不是每個都令人滿意。壞的不

說，好的有士林官邸旁理查・羅傑斯（Richard Rogers, 1933-）。設計的集合住宅，是漂亮的房子，只是位於首都蛋黃區，價錢自然令人咋舌。而「小宅革命」的「革命」創舉之一，就是邀請在家具設計領域已經享譽國際、但建築成績尚未被國人看見的德國中生代建築師 Mainzer 帶領團隊，以一絲不苟的精神、簡潔的美學和傳承自歐洲文化感性理性兼具的空間，為整體環境亟待改善的五股重新注入生命。

從都市改善策略來說，Mainzer 這個集合住宅的成果更像是都市更新；從建築角度而言，則完美做到了「形隨機能」而生。

台灣建築界很容易將現代建築所謂「形隨機能」與單調乏味畫上等號，實際上要兼顧形式與機能且不失品質，絕非容易之事。這裡先借葛羅培斯在德紹城郊的就業服務中心（The Employment Office in Dessau, 1929）為例來作說明。

一九二七年，德國威瑪政府建立了失業保險制度，需要專責機構來主管相關事宜，據說為此舉辦競圖，邀請三家事務所參與，分別是葛羅培斯、雨果・海林（Hugo

Häring, 1882-1958）[10] 和馬克斯・陶特（Max Taut, 1884-1967）[11]，最後由葛羅培斯的提案雀屏中選。

葛羅培斯將空間分成兩個部分：一為單層半圓形結構的訪客中心，一為一字形兩層樓的行政部門。半圓形結構分為六個扇形區，按性別或專業領域劃分。每個扇形區都有獨立的入口，等候區在室內空間最外環，經紀人辦公室在第二環，工作媒合成功的人則可通過內環通廊離開，不須再經過等候區，這個概念顯然受到古代戶外劇場平面組織的影響。半圓形空間以灰色鑄鐵為結構框架，屋頂設天窗，正面採用土黃色釉燒面磚，行政大樓亦然。

這棟善用形式完美解決了服務公眾需求的建築，其實處理了許多全新的挑戰，半圓形與一字形量體組合等於古典與現代的結合，完全不見突兀，不但空間與平面比例調配得宜，細部收頭也非常用心，不因為是公共建築而流於無趣粗糙，相反的，近看還有一種類似古典建築的手工感。

→
德紹就業服務中心的半圓形結構，巧妙地規劃人流的進出動線。

以小化大的空間遊戲

至於 Mainzer 這件坐落在五股的建築作品，其形隨機能又展現在哪些面向呢？既然選址五股，且以小宅為名，目標族群自然是經濟條件尚在爬升期的小家庭。但是若讓小家庭住「名副其實」的小宅，豈不是落入傳統公部門處理社會住宅的思維窠臼，何來革命可言？

Mainzer 說：

我嘗試讓「大」的感覺貫穿整體空間。我設計了一個結合客廳功能的開放性餐廳，並搭配一面很大的落地窗，導入自然光線，讓人覺得那個空間是很寬敞的。而除了內部的「大」之外，公寓外型的設計也特別採用對比方式呈現，傳統灰色磚牆搭配黃色窗台線條，讓空間多一點生命力。

……

對我而言，這個案子最大的挑戰是要理解台灣人的生活，我花了一點時間才思

德紹就業服務中心的外觀正面
採用土黃色釉燒面磚。

考出這個設計，希望做出有個性的建築物，因為我發現在台灣大多數的建築都缺乏個性。12

我們來看看 Mainzer 如何展現他所說的「個性」。

這件作品一共有三棟集合住宅，其平面配置跟台灣房地產的操作模式主要差別在於客廳、餐廳及廚房之間無隔間，這三處連成一個大空間，也就是室內核心區域，而所有其他私密空間皆環繞此一核心，徹底移除了連結各個空間之間的走道，形成一個回字型，因此格局分外方整，也形塑出一般公寓住宅罕見的寬敞感。這對多數年輕世代來說，應該是可以接受的觀念。

Mainzer 希望「創造一個簡單、舒適，能夠放鬆的地方」，這是他對家的定義。

因此，他用國外居家規劃中開放式的客廳、餐廳和廚房，建構出兩房一廳的平面，讓小家庭擁有百坪豪宅才有的大尺寸公共區域，同時也解決了家庭成員回家後寧願待在自己房間內，以逃避共用空間過於狹隘的問題，更樂於享受共處時光。少了牆壁阻隔，活動範圍變大，小宅也能擁有大空間。

這個手法看似並無稀奇，卻成功地點石成金，以小化大。**Big Apartment ／小宅**之間的文字反差與空間遊戲，可以說是建築師的第二個革命之舉。

反映靈魂的建築立面

至於建築物外觀，建築師直接將平面邏輯「立體成型」化。也就是說，立面設計延續空間配置邏輯，是「表裡如一」，也是「形隨機能」，沒有多餘的線條或裝飾，因為建築立面不該是一張可隨興創作的面具，應該誠實地反映內裡。團隊使用特別研發、可抗褪色及抗腐蝕的牆磚，作為公寓雙拼的主要骨架，用具視覺延伸性的鍍鋅黃

Mainzer 設計的立面外觀。磚牆與窗框營造出具律動感的視覺效果。（Ingmar Kurth ／攝影，建築學人／提供）

←

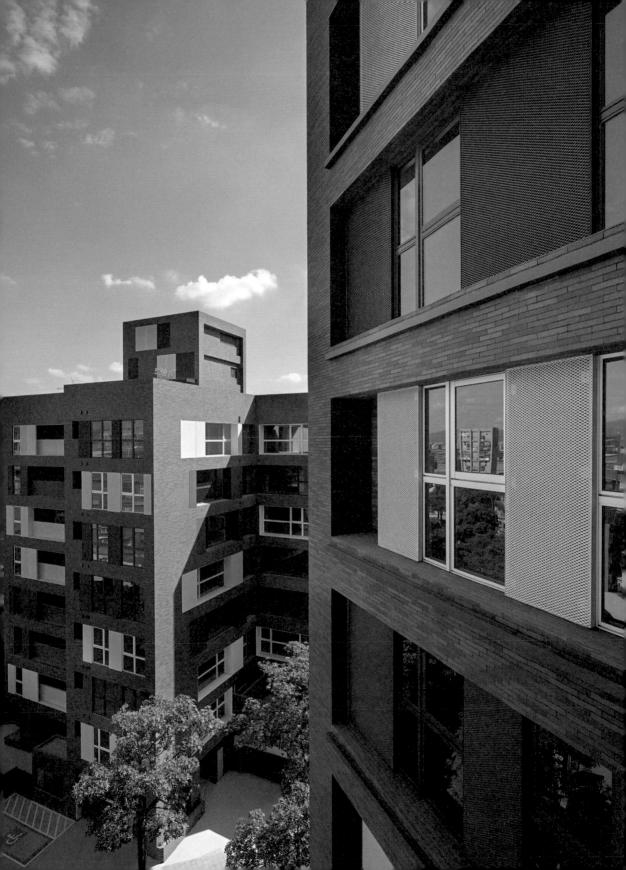

色金屬格柵連結窗戶及外觀架構，與灰色磚牆結構相接，營造出兼具和諧及律動感的立面。窗框的顏色和金屬格柵的顏色一致，

Mainzer 放棄了爭奇鬥豔、標新立異的形式操作，或時下矯情不真實的極簡手法，在樸實的形體上和凹陷的窗邊空間周邊，以材料及顏色變化來達成或寬或窄、時有時無的樓層顏色遊戲，目的是讓可能稍顯無聊的量體動起來。並且將立面的色調與金屬元素向內延伸至室內設計，展現出與外觀設計相同的律動感、原創性及新穎訴求。

以設計家具起家的 Mainzer 團隊本就對細節特別敏感，舉凡產品的細部收頭、包裝或視覺設計，都特別用心挑剔。所以我們看到這件建築作品室內空間所有的平面或物件設計，包括信箱、家戶大門、桌椅，一點都不含糊，從裡到外有完整的統一感。

↑
Mainzer 團隊不止設計建築，
室內空間的物件設計也同樣挑
剔用心。此為住戶信箱區。
（HOUTH／攝影，建築學人
／提供）

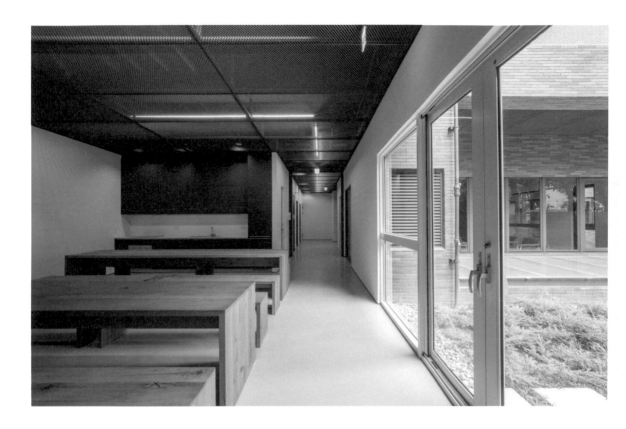

↑
Mainzer 設計的公共空間。
（HOUTH ／攝影，建築學
人／提供）

負責信箱設計的年輕建築師來自義大利，他說他花了一個多月的時間研究比例切割、字體大小和位置。

翻轉慣性思維

由上觀之，若從約定俗成的角度把 Mainzer 的這件作品比為社會住宅不盡公平。

它推翻了一般「合理造價」的思維模式——建物的造價通常會跟所在地段行情相符，因為售價往往取決於區域平均行情，而造價／售價考量自然連帶影響建物的設計及品質。所以建物若蓋在蛋黃區，因為售價高所以造價高、品質好；反之，蓋在非蛋黃區的建物，造價相對較低，品質平庸遂成為常態。

這是 Mainzer 在台灣的第一個建築作品，從設計到營建細部的要求都與一般重機能、美學次之的社會住宅大不相同；就空間品質來看，周遭其他集合住宅恐怕都難望其項背。

尤為特別的是，國內除了少數豪宅，如台中實格特別標榜由義大利建築師
Antonio Citterio（1950-）負責全案設計、內外一手包辦外，大多數與國外建築師合
作的建案只委託立面設計，室內空間和裝潢家具等則找國內團隊承包。儘管 Mainzer
這個作品以不在金字塔尖端的小家庭為目標族群，但由內而外、百分之百皆由
Mainzer 親自操刀，列為第三項革命之舉應不為過。

可是換個角度來看，Mainzer 這件作品又確實符合某種「社會」住宅定義：用建
築達到改善都市品質的效果，不以宅小而自我設限，力求突破房地產因循多年的空間
模式，服務經濟條件相對弱勢的年輕族群，追求高品質的居住文化。雖然此案並不標
榜自己社會性的一面，只是認真尋找始終被囿顧的消費者需求，然後認真地完成它，
並在其中獲利，但我們想，它確實彰顯了真正的社會價值──「永續，共利」。

Chapter
Three

一堂建築與設計課

每個時代，如何解決「安居」問題，於個人、於政府都是一大考驗。
在 Mainzer 的指引下，我們實地訪查「新法蘭克福公共住宅開發計畫」期間興建的新社區，
再爬梳文獻，看這個城市如何成功透過社會住宅完成建築形式的變革，
改善居民生活品質，不但成為現代住居的絕佳範例，也持續影響今天的建築與設計。

Mainzer 開啟的建築與設計課

二〇一九年七月。被 Mainzer 在台灣首件建築作品勾起好奇心的我們，在德國參觀包浩斯一百週年各地展覽的同時，走訪了位於法蘭克福近郊一處工業區的 Mainzer 設計基地。

行前做功課，知道 Mainzer 先後在英國中央聖馬丁藝術與設計學院（Central Saint Martins College of Art and Design），以及倫敦建築聯盟學院（Architectural Association School of Architecture）研讀產品設計和建築。一九九五年與友人在倫敦共同創立家具品牌「e15」（其名來自第一間工作室地址的郵遞區號），至今已滿二十五年，有多件設計作品獲得國際獎項肯定，並成為博物館永久收藏。也曾在紐約執業從事建築設計，二〇〇一年返回德國，成立 Mainzer 建築與設計事務所。

等坐下來與 Mainzer 面對面，換了不同角度切入詢問，是受了什麼或誰的啟發和影響進而選擇設計這條路，只得到他分享少年時期曾設計比基尼 top，自己找工廠生

正在與我們分享想法與經驗的 Mainzer（圖右）。

產、銷售大獲成功的經驗。不同於有些侃侃而談的設計師，Mainzer 對作品以外的「心路歷程」罕有回應，只知道家族中並無他人從事設計工作，所以他算是「異類」。

於是我們轉而詢問時代及環境養成，說起之前參觀包浩斯的感想。Mainzer 語氣平淡地建議我們去看看一九二〇年代在都市規劃暨建築師恩斯特・梅（Ernst May, 1886-1970）帶領下完成的新法蘭克福公共住宅開發計畫（Neues Frankfurt），以及斐迪南・克萊默（Ferdinand Kramer, 1898-1985）的作品。法蘭克福於我們並不陌生，但以前始終把這個城市當成旅途轉運站，未曾長時間駐足品味。至於兩位建築師和一個計畫，則是只聞其名不知其詳，從未細究。

我們重拾起學生時代的熱情，奔向 Mainzer 建議的建築書店，帶回相關導覽書、作品集和專書，重新擬定接下來的行程，決心找出 Mainzer 不願言明、希望我們自己發掘的答案。

■

恩斯特・梅
Ernst May, 1886-1970

德國都市規劃暨建築師，新法蘭克福公共住宅開發計畫主持人。一九三〇年納粹勢力崛起，原籍猶太人的梅應蘇聯之邀，率領新法蘭克福計畫團隊前往，除參與大莫斯科擴張計畫外，另規劃數座全新城市，但因受顓頊官僚體系掣肘，成果有限，三年後黯然退出，移居非洲，一九五四年返回德國漢堡，參與多項大型公共住房及城市擴張計畫。

■

斐迪南・克萊默
Ferdinand Kramer, 1898-1985

一次大戰結束後進入慕尼黑理工大學建築系，期間曾短暫轉往包浩斯學習，但覺得該校建築課程缺乏系統規劃，返回慕尼黑，於一九二二年取得建築學位。執業初期主要從事家具及工業設計，一九二五年加入恩斯特・梅帶領的新法蘭克福公共住宅開發計畫營建部門標準化小組，主要負責設計輕型膠合板組合家具、實木組合家具、燈具、建築構件及日常用品等。

法蘭克福今與昔

今天的法蘭克福（全名 Frankfurt-am-Main，意即「美茵河畔法蘭克福」）被譽為世界博覽會之都，歐洲重要的商展、書展皆以此為據點。不同於柏林等其他德國大城的古樸人文氣息和悠閒生活節奏，法蘭克福或許更符合大眾對於現代城市的「期許」，高樓大廈密度堪稱歐洲之冠，至於美醜暫且不論。主要是因為法蘭克福於二次世界大戰期間遭到三十多次空襲，老城區大片歷史建築付之一炬，復甦後經濟高度發展，多家跨國企業總部設址於此，儼然成為歐盟的國際金融中心，徹底改變了這個城市的風貌。

⌂

其實法蘭克福在更早之前，就已開啟都市現代化的研究與實踐，時間是一九二〇年代，主要由公共住宅著手。

← 十足現代城市風貌的法蘭克福。

早在第一次世界大戰前，隨著傳統農業社會向現代工業社會轉變，歐洲各國大城市的住居問題就已經浮出檯面。對勞動力的需求日增，大量人口從鄉間湧入城市，到鄰近原物料集散地、位於城市周邊交通便利區域的大小工廠應徵工作，謀求穩定收入。

然而在資本運作下，城市的土地投機和營建炒作導致低收入勞動階層及小市民家庭不斷被驅趕，只能窩居在密度高、環境髒亂的郊區貧民窟裡，或奔波於城鄉之間。

為考慮經濟效益，有企業家在工業區興建勞工宿舍，節省勞工交通移動的時間和精力，且利於人員排班調度，可心無旁騖地投入生產，但此舉導致工作與生活密不可分，勞工成為沒有個體、只有群體的藍螞蟻。或有營建商在城郊興建連棟出租公寓，施工品質因陋就簡，同一屋簷下數戶人家必須共用廚房和衛浴，甚或只能依賴城市裡為數不多的公共澡堂，使用煤爐烹煮則導致空氣汙染嚴重，比鄰而建的高密度房屋也無法提供足夠的光線和通風。

上一章談到的田園城市，是相同背景下的另一個嘗試，希望改善前面兩種類型住居的弊病，讓人在下工後遠離工廠和擁擠的城市，回到設有開放空間、公園及綠地，

人口密度相對較低的居住環境，放鬆身心。只可惜，因為交通往返費時費力，不符經濟成本效益，田園城市最終成為資產階級的後花園市鎮。

勞工居住議題持續升溫，各國陸續擬定規範與政策，認為勞工住宅不止是「睡覺的場所」，應該注重環境品質，使勞工生活更加人性化，在考慮建築成本的同時須兼顧實用性，並捨棄藉由外在形式凸顯社會階層差異的設計，包括過度裝飾的建築外觀、線條繁複的天花板及家具等。

想當然耳，要落實相關政策，需要有共識，還需要由下而上的力量，否則不過是空談。

喚回靈魂的現代新工藝

自十九世紀中葉工業化時代來臨後，使用模矩樣板大量製造的工業產物蠶食鯨吞取代了成本高昂、曠日費時的手工製作，固然提供了大眾消費市場不同的選擇，卻

也逐步扼殺了追求精緻的手工和藝術傳統。在英國，有美術工藝運動（Arts & Crafts Movement）崛起，認為機器應該用來減輕勞動工作的負擔，提高生產效率的同時降低成本，促成美術工藝的改革，而非一味大量生產缺乏靈魂的劣質產品。有人因此主張返回工業革命前的工藝作坊生產模式，有人則在藝術、工藝和生產技術間尋求和諧共處。德國便致力於改良工業量化生產的弊端，力圖以經得起時間考驗的優質產品取代廉價劣化的量產物。

一九〇七年十月，十二名德國藝術家聯合十二家企業，在慕尼黑成立了德意志工藝聯盟（Deutscher Werkbund），其宗旨為「透過藝術、工業與工藝的共同作用，透過教育、宣導與對所有相關課題的共同表態，以促進工業製品更為精良」，讓已經全面工業化的生活環境「從沙發靠枕到都市建設」都因藝術而得以「美化」，提升人民的生活素養和品質。也就是說，以工業模式生產製造的產品形式要根據本身條件來作設計，除了必須符合其功能和使用方法外，也要兼具美感。

一九〇八年，奧地利建築師阿道夫・魯斯（Adolf Loos, 1870-1933）撰文〈裝飾

與罪惡〉（Ornament und Verbrechen），直陳新時代應有新建築，建築應首重機能

和實用，避免無用且庸俗的花巧裝飾，被譽為現代建築運動先鋒。一九一三年，美國

福特汽車公司創辦人亨利・福特（Henry Ford, 1863-1947）引入裝配流水線模式，

使生產量化及標準化進一步獲得巨大成功。一九一四年，催生德意志工藝聯盟創立的

德國建築師赫曼・慕特修斯（Hermann Muthesius, 1861-1927）在〈聯盟未來的工作〉

文中說到：「一個新的表現形式正在形成，它反映了當下整個時代的特徵。」新的生

產模式結合新概念、新技術、新材料和新工藝，與更早就開始透過形式風格來探索現

代性的繪畫、文學、音樂等藝術，在二十世紀初聯手掀起一波新浪潮。

其中建築涉及的層面更廣，肩負的社會責任也更大。

美術工藝運動
Arts & Crafts Movement

該運動崛起於十九世紀下半葉，因對工業革命時代來臨後大量製造缺乏美感、粗製濫造的工業產品感到不滿，也不樂見過於古典華麗、只重形式的維多利亞風格，力圖復興中世紀手工藝與藝術結合，裝飾性與實用性兼具的設計，可被視為現代主義的前奏，對荷蘭風格派及包浩斯都有影響。

最壞的年代，最好的改革契機

前有國家住居政策，後有社會對現代性的共識，建築和都市建設開展新局看似「水到渠成」，但有些國家面臨的挑戰格外艱鉅，例如德國。

第一次世界大戰結束後，戰敗的德國因負擔巨額賠款導致大量負債，又受到極為嚴厲的軍事和經濟制裁，工業出口受限，貨幣貶值，通貨膨脹嚴重。有文獻記載當時十億馬克才能買一片巧克力，二十億馬克買一顆糖果，一尊大砲換一個麵包，一匹馬換一粒蘋果，加上飛漲的租金，讓百姓生活完全陷入絕境。剛剛推翻帝制、建立共和的德國，當務之急除了穩定政局之外，便是思考如何開拓內需市場，創造就業機會，並由公部門介入解決自由市場中奇貨可居、長年被資產階級把持的住屋問題，以安頓返鄉的戰士及歷經戰火摧殘的百姓。然而中央財政困難，地方政府若自囿於被動服務民眾的固有角色顯然不夠，必須像企業一樣主動出擊——最壞的年代，也很可能是最好的改革契機。

為解決戰後的住屋問題，新型態建築盡可能去除無謂的裝飾，發揮住居的最大功能。

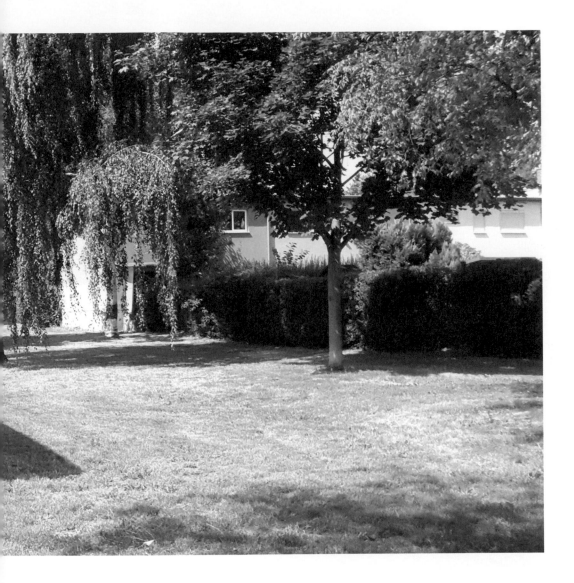

一九二四年，德意志工藝聯盟在斯圖加特（Stuttgart）舉辦了一場以「形式」為主題的展覽，出版專輯《沒有裝飾的造型》（Die Form Ohne Ornament），底定了聯盟的中心思想。聯盟強調所謂「沒有裝飾」並非「去裝飾化」，而是在設計造型時須考慮到材質特性、產品功能、使用方法及生產模式。同年，路德維希・蘭德曼（Ludwig Landmann, 1868-1945）出任法蘭克福市長，他意識到要讓城市有所提升，讓勞工與資產階級融合，讓市民生活更有品質，德意志工藝聯盟思索的課題是必然的努力方向。

蘭德曼任命年僅三十八歲的都市規劃暨建築師恩斯特・梅出任營建局局長，負責全新的城市和建築規劃，啟動新法蘭克福公共住宅開發計畫，以公私合營模式大量興建住宅，積極改善積澱已久的住居品質問題，同時重塑城市面貌。

參與新法蘭克福計畫的團隊成員大多很年輕，有建築師、專業技術人員、藝術家和設計師，這個計畫需要的不是明星建築師或設計師，而是能夠理性解決迫在眉睫問題的人。這些年輕人看到眼前有很大的舞台，以及實踐理想的機會，也看見了責任。

← 法蘭克福的社區街景。

他們知道新法蘭克福計畫的目標不是個人英雄主義式的單一地標性建築作品，而是要用理性、科學、專業的態度和設計解決住房和基礎建設不足的問題；改善居住品質之外，還要帶動經濟效能，創造就業機會，避免繁瑣形式造成無謂的耗費，提升勞動生產力，更新市容，發揮建築的最大社會價值。

諸此種種反映在營建技術和建築語彙上，不僅呼應了新時代對現代性的追求，奠定了建築的新風格，在試圖改變建築形式和功能的同時，一併改變了居民的生活方式。所以就影響層面而言，新法蘭克福公共住宅開發計畫實為一場社會改革運動，這是它跟同時期在德國其他城市推動的城市設計與規劃最大的不同之處。就貫徹現代性、實踐現代建築精神的努力與貢獻而言，也非其他城市所能取代。

從裡到外找回居住秩序

自一九二五年起，恩斯特・梅大力整頓原先缺乏規劃、發展失序的郊區，將美茵河沿岸和鐵路周邊劃定為工業區，與住宅區做出區隔，讓市民把生活和工作切割開來。

五年之內，他率領團隊開發了一萬兩千個住房單元，分布在十二個新社區中，大部分位於綠化帶環繞的城郊，同時完善原本付之闕如的基礎建設，架設交通道路網。待人口遷出後，市中心改以經貿商業活動為主要機能，在調控下讓城市穩健成長。這樣的城市和住宅規劃有別於傳統，又帶有田園城市的影子。

恩斯特・梅曾赴倫敦留學，受教於英國建築師雷蒙・歐文（Raymond Unwin, 1863-1940），而歐文規劃設計的萊奇沃斯（Letchworth Garden City）是將田園城市概念付諸實現的第一個新市鎮。梅藉由法蘭克福大量開發公共住宅的機會，修正了田園城市「多中心化」的弊病，保留其優點，將新社區放進都會的組織架構裡，不再獨立於都會之外。因此就建築和都市設計而言，法蘭克福可以說是結合古典現代主義和功能主義的重要案例。

新法蘭克福計畫團隊在處理公共住宅時主要面對的挑戰是，為因應大量開發住房單元，降低成本，加快生產速度的需求，所有建築及建材皆得採用工業化施工和生產模式，設計師、工匠、藝術家和製造商必須緊密合作，才能兼顧功能、品質及形式美

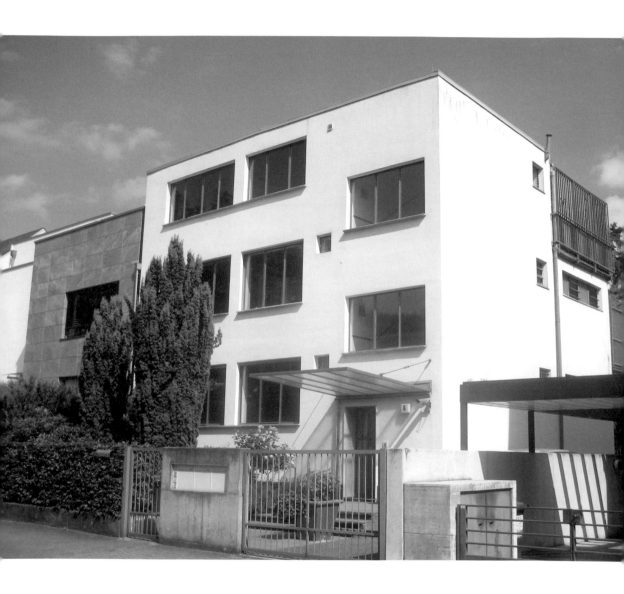

感，以低成本為住戶創造高水平的舒適生活。若想要進一步改善新社區居民的整體生活品質，還得從採光、綠化、隱私、衛生，及建立社區意識著手。

梅及計畫團隊成員首先做的是將住屋單元標準化。主要為勞工階級設計的這些公共住宅都是小宅，有限的空間裡處處都得斤斤計較。而落實標準化，是從室內、外空間概念到日常用品無所不包，例如：社區建築坐落採行列式排列，以確保每戶都有自然採光及良好通風；依每戶人口需求，設計一房到五房不等的標準化房型，皆有獨立的廚房、浴廁、儲藏室和地下室；建築內部平面、結構與外部形式彼此呼應，講究「誠實─表裡如一」，避免虛矯無用的造型；讓較大的孩子擁有自己的房間；取暖、烹煮都用更安全的電代替火；建立功能性空間的標準配置。

以廚房為例，不再兼作起居空間之用，在對家政工作行為進行記錄與分析後，縝密計算出最佳運作所需的最小空間，並就最小空間裡的動線、收納等做整體規劃，包括 L 形工作檯、與平均身高齊頭的崁入式壁櫥，因此有了兼顧實用效能和人體工學的現代「模矩化」一體成形廚房的先驅設計，也就是「法蘭克福廚房」（Frankfurter

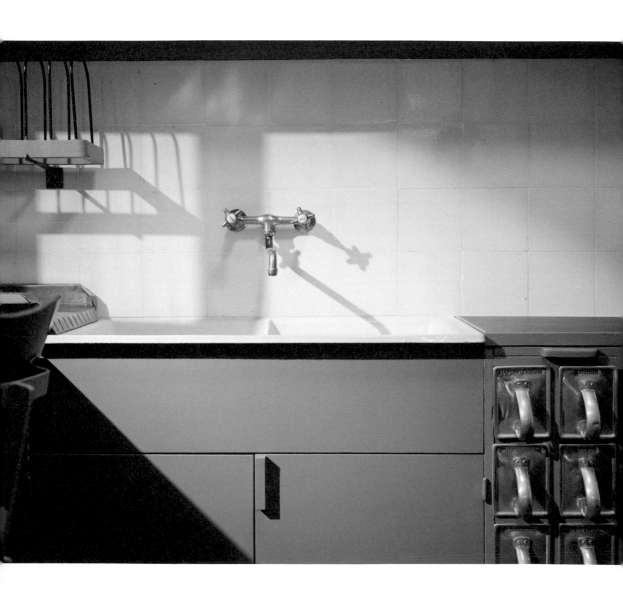

Küche），後續並發展出三種版型，適用於不同住宅空間。

　　就連壁紙、家具、窗戶、燈具、電話、門把、餐具、時鐘、甚至是門牌的設計和製作，也都牢牢抓在新法蘭克福計畫團隊手中，因為恩斯特・梅說：「即便平面配置得再好，空間計算再得當，室內設計再高明，只要把低劣的日常生活用品放進來，原本的和諧就消失無蹤。」

　　所有這些從標準化出發而形成的空間、細部美學乃至於生活習慣上的變化，都由恩斯特・梅創辦兼主編的《新法蘭克福》雜誌（Das Neue Frankfurt）一一記錄下來，成為新法蘭克福公共住宅開發計畫的最佳宣傳品。這本從一九二六年至三三年間每月發行的期刊，既是發布計畫成果的重要平台，也是推廣團隊設計的零組件、工業產品兼行銷法蘭克福的重要媒介。包浩斯的葛羅培斯和馬歇爾・布魯爾是固定的撰稿作家。後來柏林及慕尼黑紛起效尤，也發行《新柏林》、《新慕尼黑》期刊。回溯這份重要文獻留下的紀錄，就會知道與新法蘭克福計畫合作的製造商，都是今天赫赫有名的德國經典品牌，包括榮漢斯（Junghans，時鐘）、索耐特（Thonet，椅子）、瑪堡

（Marburg，壁紙）、WMF（家居、廚房用品）和 Tecnoline（門把）等。

諸多創新設計之中，有些已成為我們今日生活裡習以為常的事物和用品。恩斯特·梅和鐵匠奧古斯特·史尚茲（August Schanz, 1871-1935）一起研發出凹折的不鏽鋼板，以取代複雜且容易鬆脫的絞鏈，崁入牆面後再安裝門板，便是如今全世界通用的門框；平面設計師漢斯·萊斯蒂科（Hans Leistikow, 1892-1962）接受委託，率先為法蘭克福設計市徽，負責所有市政府印刷品的美編，包括《新法蘭克福》的封面及版面設計，並首開先河與瑪堡壁紙廠（Marburger Tapetenfabrik）合作，為新法蘭克福公共住宅設計幾何圖案壁紙，取代舊式花團錦簇的古典壁布；隨後包浩斯也跟進，與壁紙廠合作推出供大眾市場選購的單色或幾何圖案產品。

設計金童的家具秀

追求現代化與標準化，強調理性務實，以大宗生產降低成本回饋消費者的做法，無論是建築或生活用品，設計師面臨的挑戰都是如何藉由形式表達功能，並展現簡潔

之美，而不被人質疑過於單調，或缺乏想像力。

從法蘭克福公共住宅計畫的成果來看，顯然團隊成員表現不俗。而 Mainzer 獨鍾克萊默。

克萊默是恩斯特・梅團隊的「金童」之一，一九二五年加入新法蘭克福計畫時，已經是小有名氣的家電、燈具及家具設計師。他任職該計畫的營建部門標準化小組期間，為法蘭克福市立幼稚園、學校和新開發的住房單元設計全套的生活用品和家具。一九二七年，德意志工藝聯盟在斯圖加特舉辦建築展，以住宅為主題，由建築部門負責人密斯・凡・得羅（Ludwig Mies van der Rohe, 1886-1969）領軍，邀請十七位歐洲建築師設計二十一棟建築共六十三戶住宅，是為白院聚落（Weissenhof Siedlung），一方面示範現代建築的樣貌，一方面展現新的建築材料和建造方式，同時展出住宅內的家具和擺設，演繹現代生活風格。

其中荷蘭風格派（De Stijl）建築師伍德（J.J.P Oud, 1890-1963）的兩層樓連棟建築住宅中展示的家具，便是克萊默於一九二五年設計的皮革編織系列作品，包括沙

←

白院聚落外觀。

↑
白院聚落的室內空間,柯比意
設計。

發床「Daybed」、方凳「Aswan」及椅子「Karnak」，精準掌控構件組合的細部處理，讓不同材質展現各自的質感，體現不受時空限制之美。一口氣推出三件家具，是為方便同一家庭或空間搭配使用。為讓家具使用壽命更穩定恆久，克萊默還在歐洲橡木或胡桃木主結構視線不可見之處加裝支撐鋼架，保持簡單造型外，亦顧及了經濟實惠的需求。

他於一九二六年設計的三人座沙發，以其主導設計的Westhausen住宅區為名，線條簡單方正一如建築物外觀。隔年推出單人座沙發，依然奉行「少就是多」的美學。為呼應社會及時代需求，克萊默的家

↑
Westhausen 沙發，由 e15 復刻推出。（Martin Url／攝影，e15／提供）

→　Calvert 方形桌，由 e15 復刻
推出。(Martin Url ／攝影,
e15 ／提供)

→　Charlotte 圓形桌，由 e15 復
刻推出。(Martin Url ／攝影,
e15 ／提供)

具作品簡潔俐落，乍看之下帶有密斯的風格，不過他多了一分柔軟溫暖，跟密斯表彰時代革命性的冷峻不同。

一九三〇年 Westhausen 住宅區竣工後，克萊默離開新法蘭克福計畫團隊，獨立開業。因妻子為猶太人，克萊默持續受到同業排擠，最後被納粹當局禁止執業，一九三八年舉家移居美國。他受美國組合屋概念影響，遠遠早於 Ikea 之前便開始設計組合家具。一九五一年的兩個茶几作品格外受人矚目——方形桌面名為「Calvert」，桌面底下是弧形開口。這兩個茶几線條簡單，下方開口卻奇妙地跟桌面及九十度相交的支撐構件形成一個優雅且帶有視覺錯覺的「立體雕塑」，看似信手拈來的幾何元素組合，變化出無窮趣味。

荷蘭風格派
De Stijl

又稱新造型主義。一九一七年荷蘭畫家兼建築師杜斯伯格（Theo van Doesburg, 1883-1931）創辦《風格》雜誌（De Stijl），與蒙德里安（Piet Mondrian, 1872-1944）發表「風格派」宣言，陳述他們的藝術特點為風格抽象，以幾何形狀、三原色及黑白二色為主，以垂直、水平線條交錯為構圖。意欲實現一種新的造型，呈現完美形式。

從家具延伸到建築的美學

一九五二年，克萊默應邀返回德國，開始在法蘭克福大學（Goethe-Universität Frankfurt am Main，或稱歌德大學）擔任建築總監一職，五十四歲的他終於得以展現建築才華。主持校園戰後重建規劃與建築設計事務長達十二年期間，共興建二十三棟校舍，從室內、家具到所有細部配件如門板、門把、字型設計皆由他一人掌控。學生人數眾多，他除了將自己早年新法蘭克福計畫時期設計的家具改版再利用外，還設計了各種尺寸的全新組合式桌椅和櫥櫃，以其彈性和可變性滿足多元需求，適於不同空間使用。今天的法蘭克福大學校園堪稱克萊默建築作品的展演場。

雖然參與新法蘭克福計畫那五年，克萊默並不負責建築業務，但是接觸到當時歐洲最前衛的建築前輩，如包浩斯的葛羅培斯與密斯，奧地利的阿道夫‧魯斯和法國的柯比意，偉大時代所形成的偉大氛圍為年輕的克萊默打下了良好的建築養成基礎。他在處理形式時，一貫信守早年現代建築形隨機能而生的功能主義原則，服膺於建築功能的本質，認為形式就是順應使用機能的表現，無須過度要求額外的延伸意義，所以

他的建築美學是在功能主義的合理範疇內自在遊走。

再加上配合工業化生產的考量，克萊默總是在極其簡單的造型與極致的細部設計之間來回斟酌，美感自成一格。如一九五七年的法蘭克福大學藥學暨食品化學研究所（Institut für Pharmazie und Lebensmittelchemie，今為生物多樣性與氣候研究中心）、一九六一年的法蘭克福大學哲學系系館（Philosophicum），及一九六四年的市立暨大學圖書館（Stadt- und Universitätsbibliothek），皆充分表現出克萊默不求標新立異、不浮誇矯飾的個人語言風格。

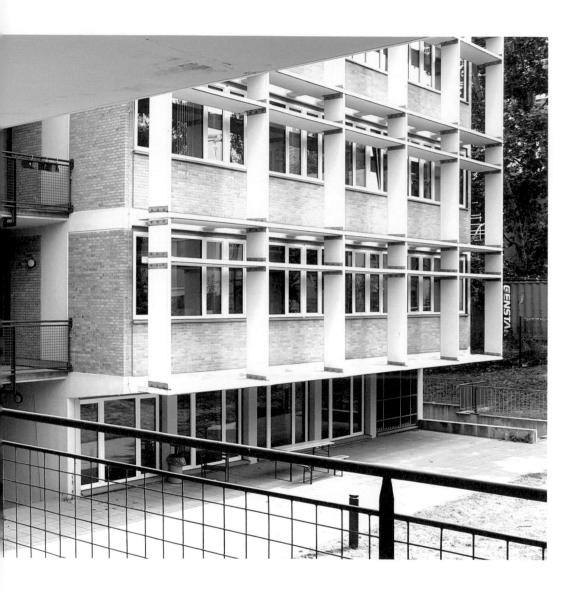

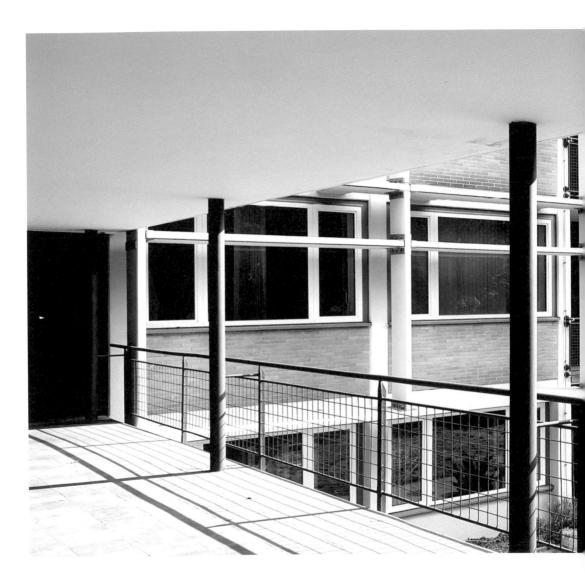

克萊默設計的法蘭克福大學藥
學暨食品化學研究所演講廳。
↑

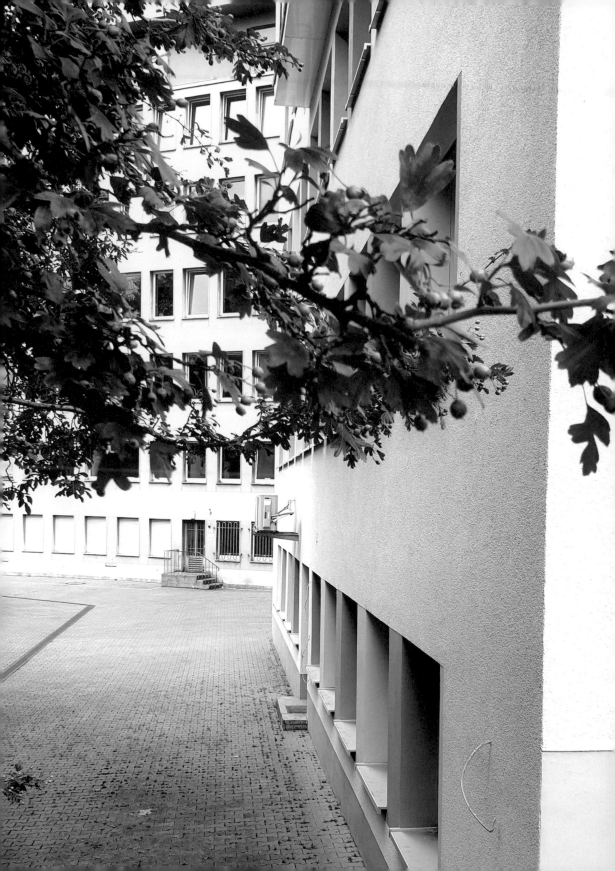

以藥學暨食品化學研究所為例，克萊默巧妙地將演講廳單獨移到建築物的正前方，與主建築脫離，以一條橋廊串連演講廳與主建築入口。演講廳的講台側方還有另一條較短的室內橋廊。有趣的是，主建築西側刻意拉出一座在中央走廊端點的逃生梯，東側則將圖書館的量體些微放大作為收邊。從平面配置而言，深得風格派的精髓。克萊默在主入口前方保留了下凹的綠化庭院，在立面加裝增添表情的遮陽板，因此整個空間虛實相間、錯落有致，是一棟亮眼的傑出作品。只可惜二〇一五年改為生物多樣性與氣候研究中心後，將原演講廳入口的大片玻璃切割成垂直窗框，破壞了原本空靈的空間感。

⌂

然而，這位橫跨工業設計、家具設計和建築設計的全才型設計師卻不如預期的聲名遠播。e15 於二〇一二年在米蘭發表 Kramer 復刻系列作品向他致敬，開始引發諸多好奇詢問。二〇一四年，法蘭克福應用藝術博物館（Museum Angewandte Kunst）首次策劃克萊默家具創作回顧展，題為「克萊默原則：多用途的設計」（Das Prinzip

Kramer: Design für den variablen Gebrauch），從他在新法蘭克福計畫時期前後所設計的門把、窗框、家具、燈具，到專門為法蘭克福大學打造的多樣性組合式課桌椅，在在展現出克萊默的設計具有「流動性」，能如實反映社會現實、空間環境和時代的變動，且不因年代久遠而落伍，兼顧形式與功能、美觀與實用，簡單，多變，歷久彌新。

至此，才奠定了克萊默在設計界的地位。

公共建築的社會意涵

無獨有偶，克萊默兩次的「事業巔峰」，都與不以營利為目的的公共建築有關。

不同於台灣對社會—公共住宅的既定認知或印象，德國的社會住宅雖主要服務中低收入戶，但因伴隨就業輔導等有效的社會政策，加上建築師是以提供良好居住品質為本，而非出於「救助」心態，因此社會能快速接受此一新的居住模式。此外，為符合工業化生產模式，社會住宅設計落實標準化，形式簡單，但各社會住宅區的規劃是

從室內到戶外，建築師必須為成千上百戶的住房單元安排合宜的錯落方式，這裡是綠地，那裡是運動場，以符合社會住宅應讓生活更人性化的需求。這些社會住宅的形式發展緊扣著當時的歐洲藝術發展，是一個由古典到現代、由表徵到抽象的過程，一棟棟建築物呈行列式坐落，有時宛如蒙德里安或保羅‧克利（Paul Klee, 1879-1940）的畫，或甚而像俄羅斯至上主義前衛畫家卡茲米爾‧馬列維奇（Kazimir Malevich, 1879-1935）的畫作那般極致、安靜。

在那個集體探尋並追求現代性的時代背景下，針砭都市問題，積極提出並參與各項公共建設改革方案的倡議者，多是具有理想性的知識分子，往往也是各領域的佼

卡茲米爾‧馬列維奇
Kazimir Malevich, 1879-1935

原籍波蘭的俄羅斯畫家，幾何抽象主義及前衛主義先鋒。一九一三年創立至上主義畫派（Suprematism），認為當代藝術應擺脫實用和美學目的，努力呈現對「塑型」的感受力，藝術不是真實世界的美學再現，藝術家應該追求的是藝術本質，因此抽象藝術比試圖再現原物的具象藝術崇高（至上）。因為不符合蘇維埃政府認為藝術應為革命和政治服務的要求，自三〇年代初淡出畫壇。

俊者。因此一九二〇年代德國最好的建築師、社會學家、都市規劃家和設計師，無不投身社會住宅議題的討論與實踐，而且是從解決德意志工藝聯盟關心的核心題旨切入——也就是如何修補手工藝與藝術之間的裂縫，如何在工業化前提下提升產品的品質。從家具設計到廚房設計，從住房單元到住宅區配置，從沙發靠枕到都市建設，不分大小，一個都不能放過。

至於作為教育場域的法蘭克福大學校園，則讓克萊默得以更進一步具體而微地展現建築的社會意涵。他將大學主樓原本有各種雕像的仿巴洛克風格立面狹窄入口拆除後拓寬，改成七公尺寬、近四公尺高的金屬框架玻璃門，還把老友兼校長的辦公室搬到一樓，以玻璃磚牆作為隔間，表示校長不再高高在上，與學生同在，同時也象徵大學之門向不同社會階級敞開。

新法蘭克福的啓示

法蘭克福堪稱二十世紀城市變革的先鋒，特別是在都市規劃及建築創新等領域

的表現，皆領先所有歐洲城市。在法蘭克福的帶動下，北有柏林，南有斯圖加特，加上達姆施塔特（Darmstadt）、威瑪、德紹，讓德國成為一個生機勃勃的建築試驗場。

新法蘭克福公共住宅開發計畫案從解決市民及社會需求出發，其規模和實際成果絕不遜於包浩斯的論述與建樹，恩斯特·梅的重要性也絕不亞於創辦包浩斯的葛羅培斯及最後一任校長密斯。但新法蘭克福計畫重在實踐，除了記錄、交流兼推廣建築概念、工法及構件的《新法蘭克福》雜誌外，沒有宣言，沒有學校，一九三〇年代受全球經濟大蕭條衝擊，國際間中止對德國的援助貸款，該計畫在葛羅培斯設計的 Am Lindenbaum 公共住宅案完工後戛然而止，並在右派獨裁政權把持下及二次大戰爆發後逐漸被遺忘。

後來，大多數團隊成員隨恩斯特·梅前往號稱「社會主義天堂」的蘇聯，準備大展身手、從零開始，興建專為勞動者設計的全新城市，然而受限於語言、原料及官僚體系等種種障礙，最終無功而返。

與新法蘭克福計畫同為二十世紀設計界領航者的包浩斯主要成員，則在納粹上台後選擇避居美國，在哈佛大學建立新據點繼續發言，作育無數子弟兵，取得更廣的知名度，影響力有增無減，儼然成為德國現代主義的唯一代表。

不難想像，與「開拓者」恩斯特・梅學習歷程相仿的 Mainzer 身在資本主義市場導向的今天，對那個風起雲湧、眾志成城的年代和人物如何心懷嚮往，又有些抱不平。

幸而蒙塵明珠終有重新受到矚目的一天，只是時間早晚而已。

⌂

二○一九年七月，因 Mainzer 而起的機緣，我們在法蘭克福現場用一個星期的時間，自己給自己上了一堂建築與設計課。

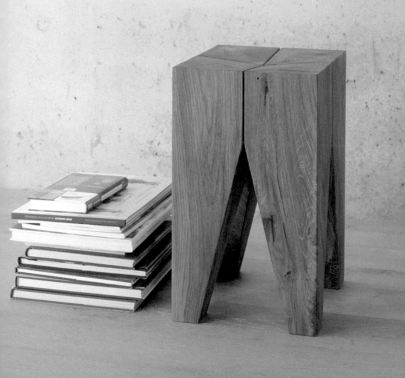

Chapter Four

家具的歲月故事

就設計而言，建築和家具互為表裡，但旨趣確實不同。
相較於建築無法迴避的社會性，家具提供更大的自由，讓設計師有機會說說自己的故事。
Mainzer 將一株又一株樹木的歲月搬進住居空間中，
讓它們彼此唱和，而我們得以沉澱心情。

以小見大

義大利知名建築師 Antonio Citterio 曾以「工具人」一詞戲稱上一代建築人，說他們從建築到室內，從家具、家居用品到工業設計，無所不包。今天的建築師為不落人後，只得跟隨前輩腳步。其實，建築由外而內是形式與功能、立體與平面、尺度與細部、視覺與觸覺、光與風的結合，好的建築不是只有一張皮，或一個殼，建築空間裡的一切，都是建築的延續。誠如恩斯特・梅所說，不管建築的平面配置、空間規劃再好，「只要把低劣的日常生活用品放進來，原本的和諧就消失無蹤」。

但是，能夠「從都市建設到沙發靠枕」橫跨不同設計領域皆游刃有餘的建築師，並不多。

Achille Castiglioni（1918-2002）是建築師，我們對他設計的燈具如數家珍，卻不大確定他的建築作品有哪些。談起 Vico Magistretti（1920-2006），多偏重於他的家具設計，少有人討論他的建築。一九八○、九○年代義大利家居品牌 Alessi 邀請多

位歐、美建築師合作，設計咖啡壺、鍋具、水果盤等餐廚用品，將建築的語彙和形式美學帶到餐桌上，曾掀起一波收藏熱，之後他們各自回歸建築崗位，繼續奮鬥。

因此，再更早一輩的克萊默由小設計做到大設計，週而復始，樂此不疲，且全面獲得肯定，被同樣以家具設計嶄露頭角再跨足建築的 Mainzer 視為「指標」人物，推出復刻家具向他致敬，實不令人意外。

不過，若想要再深入了解 Mainzer 的家具設計傳承所本，則還有必要進一步認識俄羅斯至上主義前衛畫家卡茲米爾‧馬列維奇。

e15 於二〇一七年推出卡茲米爾同名長桌作

↑
e15 的家具作品 KAZIMIR。
（Martin Url ／攝影，e15 ／提供）

品 KAZIMIR，堅實厚重的桌面是以歐洲橡木或胡桃木製成，架在金屬結構底座上，幾何形狀、材料和結構一目了然。另有「原生」版，桌板邊緣保留了樹木原始粗獷的面貌，是 Mainzer 用家具演繹馬列維奇藝術精神的作品。

新時代的抽象重組

無論是馬列維奇或克萊默，都經歷了第一次世界大戰期間及戰後世界翻天覆地的改變——帝國覆滅，經濟和政治霸權易手，新的社會階級抬頭，舊有的文化秩序被摧毀，原本由資產階級主導的美學價值觀如浪漫主義、古典主義遭到質疑，新的藝術創作和流派紛紛崛起，既是對傳統藝術的反叛，也是與時代並進之必然。

馬列維奇早在一九一五年的「0.10：未來主義最終展」（The Last Futurist Exhibition of Paintings 0,10），就展出被藝術史家和藝評家稱為「繪畫零點」的〈黑色方塊〉（Black Square）畫作，同時發表宣言，說他已在形式的零點完成了自我蛻變，將自己從學院藝術的泥淖中拔出來，從「無」中投入創作，投入繪畫的新現實主義，

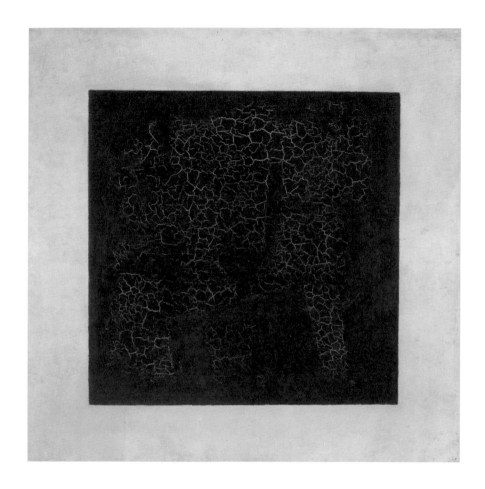

馬列維奇作品〈黑色方塊〉。
(*Black Square*)。
(圖片來源：Public Domain)
↑

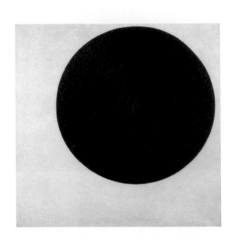

←

馬列維奇作品〈黑色圓形〉
（*Black Circle*）。
（圖片來源：Public Domain）

投入無物像創作。在至上主義繪畫中，畫面沒

有任何多餘的、迷惑人的東西，旨在展現和傳

達一種純粹、直白的精神體驗。

　　馬列維奇自己的繪畫作品基本上都是以方

形作為母題，長方形是方形的延伸，圓形是由

方形自轉得出，十字形則是方形與方形的水平

和垂直相交，把繪畫元素精簡為幾種現代的幾

何造型，再由此發展出不同的組合變形，營造

視覺或空間效果。馬列維奇和他引領的至上主

義繪畫，可以說是抽象藝術的極致表現。

　　第一次世界大戰的戰敗國德國在割地賠

款之餘，痛定思痛，初次嘗試實施共和制，在

煥然一新的自由開放氛圍中，引進俄國至上主

義、構成主義及荷蘭風格派等藝術流派後，一一吸納並實踐，帶動了日後影響全世界的現代主義風潮，其中的關鍵轉變，正是藝術表現從具象變為抽象。如先前所述，其中建築產業又在德國堅實的工業基礎上交出亮眼成績，包浩斯和密斯的建築作品堪稱此一風潮的最佳代表：平屋頂、僅做簡單粉刷的乾淨外牆和線條俐落的門窗；包括克萊默在內的新法蘭克福公共住宅開發設計畫團隊，也同樣是自至上主義以降、歐洲前衛藝術的新觀念傳人。

或許有人會問，藝術表現從具象變為抽象，何以關乎當代設計？

早在十四世紀左右資本主義出現後，全世界就開始在改變，「城市化」帶來各行各業的變革，而其中一個關鍵因素就是「技術」。就建築來說，自然是指營建「技術」

構成主義
Constructivism

二十世紀初在俄國興起的美術運動。一派認為要用抽象藝術的概念，以新的表現手法和生活中可見的新材料（如金屬、玻璃）來呈現現代性，另一派則強調藝術的社會和政治教化功能，主張藝術家應配合社會主義，投入公共空間和建築等設計，為人民服務。

的改變，從承重牆、木構造到今天用鋼筋混凝土或鋼骨構造來蓋房子，以不可思議的方式形塑了我們今天所看到的住居和城市發展。在其他領域當然也都有不同的「技術」改變，而且改變速度之快，已到了人類幾乎無法控制的地步。彷彿一架飛機以極速飛行，卻赫然發現上頭無人駕駛。

為了應付推陳出新的經濟供需問題，或解決雜亂的城市發展及市民居住問題，具象變抽象成為一個新命題，因為唯有將物件抽象化，才有大量生產的可能性，也才能因應人口過度集中或成長而產生的大量新需求。以建築為例，將原本需要一一雕琢打磨、曠日廢時才能建成的古典式建築及相應的所有設施，全數改為標準化模具，就能降低營建成本，大量生產，並以極快的速度完工交付。而藝術家難免擔心，同樣做法若應用在藝術上，量化生產的過程恐會導致藝術趣味喪失，甚或丟失創作的精神內涵。

所以從塞尚（Paul Cézanne, 1839-1906）開始，各類藝術的種種努力都在試圖建立一種新的表現方式──由具象轉為抽象，讓人慢慢接受新的技術、新的材料、新的美學觀和新的評量標準。

歐洲的藝術家、建築師和設計師紛紛以實際行動來回應世界的改變，這也是十九世紀中葉以後，包括英國的美術工藝運動、歐陸的新藝術運動（Art Nouveau）到德國的德意志工藝聯盟，不斷探討傳統手工性藝術跟現代性量化生產之間如何嫁接的背景。

■
塞尚
Paul Cézanne, 1839-1906

法國畫家，不同於之前藝術家以寫實、擬真角度複製現實，他認為萬物皆由圓柱體、球體及錐體組成，試圖藉由創作體現藝術思想，同時表現自我，追求形式美感，對二十世紀抽象藝術影響深遠，被譽為現代繪畫之父。

■
新藝術運動
Art Nouveau

十九世紀末、二十世紀初興起的藝術運動，延續美術工藝運動的美學觀，以自然有機形式為主，多以花卉植物的流動線條為表現形式，結合機械的優點和工藝的精緻，應用在現代藝術、設計與建築上。代表人物有西班牙建築師高第（Antoni Gaudi, 1852-1926）、捷克畫家慕夏（Alfons Mucha, 1860-1939）。

因極簡而生的自由

當然，今天的生活方式早就跨越了這個門檻，我們已經習慣於生活在具象和抽象並存的世界裡，當代設計也在這個框架下發展多年。但馬列維奇百餘年前那個純粹、無物像的創作觀對後世的影響其實超乎想像，威力不減當年。

備受推崇的日本建築師妹島和世（Kazuyo Sejima, 1956-）與西澤立衛（Ryue Nishizawa, 1966-）的作品，簡約中帶有哲學況味，便是隱隱約約呼應著馬列維奇畫作裡的核心精神。

妹島在談及自己作品時，提到建築師的創作必須回應當今世界面臨的問題，進而提出解決方案。她觀察自己居住的東京，認為城市景觀太過雜亂，視野裡充斥著過多且繁複的色彩、裝飾、廣告，常常感到視覺疲勞，需要一個能與之對抗的語言來淨化這個紛擾的世界。因此，她主張建築設計應該簡單化、純粹化，去除一切多餘的裝飾和色彩，使設計還原到最初的本質。而且建築空間是為了不同的人服務，唯有讓建築回

← 妹島和世設計的墨田北齋美術館外觀。（圖片來源：©Suginami/CC BY-SA 4.0）

到最純粹的形式，才可以滿足不同的需求。因為當建築被簡化到只有功能空間的時候，

每個人都可以根據自己的需求和喜好去使用並塑造空間，除了讓空間呈現出更豐富的

多元面貌，也可以凸顯空間與個體多樣性之間的依存關係。

妹島和西澤都偏好正方形、圓形等幾何元素，從李子林住宅、金澤二十一世紀美

術館、礦業同盟設計管理學院到直島町客運站等設計，都離不開方形和圓形。這些簡

單的方和圓，讓建築設計回歸到最初的「無形」。

妹島的直島町客運站鳥瞰圖，和馬列維奇的〈白底上的白色方塊〉（*Suprematist

Composition: White on White*）有著驚人的相似，彷彿是將馬列維奇的白色正方形

整個移植到直島上。西澤設計的森山住宅，則將傳統公寓中不同功能的空間如房間、

浴廁等，拆解成獨立坐落在基地上的一個個方盒子，其平面配置圖和另一位德國畫家

布林奇‧帕勒莫（Blinky Palermo, 1943-1977）的至上主義風格繪畫作品〈無題，八

個紅色方塊的組合〉（*Composition With 8 Red Rectangles*）也非常相似。妹島的礦

業同盟設計管理學院建築是一個高三十五米的白色矩形量體，四壁上開有大小不一的

↑
馬列維奇作品〈白底上的白色方塊〉
（*Suprematist Composition: White on White*）。（圖片來源：Public Domain）

正方形窗戶，這棟白色建築矗立在空曠的郊區綠地上，顯得格外純粹永恆。

這種「日式極簡主義」，是極簡主義與和枯素簡淡的日本文化共同影響下形成的，

也是對至上主義繪畫精神的致敬。

在自然與文明中迴游

每一個未經過度設計、不浮於表面、因此百看不厭的形式背後，除了時代和歷史

的淬鍊外，跟個人歷程也脫離不了關係。

關於形式，Mainzer 說：

我喜歡簡單的形式，但我不認為自己是個極簡主義者，我透過各種材質創作，強

調我想要傳達的理念，並讓使用者能明確感受，而不被過度的設計分散注意力。……

其實沒有什麼主義特別影響我，反而是在不同文化的影響下，所發展出的設計、藝術、

空間和建築的概念比較吸引我。我這幾年發現到東方和西方對於設計和生活的想法非

常不同，而這些不同處，也會轉化到我的創作。另外，像是進到一家餐廳，我也會注

←
e15／提供
櫃。（Martin Url ／攝影，
品──**Forty Forty** 方形組合
e15 設計的 **FK** 復刻系列作

意它們使用的家具，並享受這間餐廳所帶來的

空間美感，所以生活中的每件小事、每次旅行

的地點，都是我的靈感來源。1

Mainzer 於二〇一四年六月首次在台北舉

辦展覽「現代生活──**Philipp Mainzer** 設計

與建築展」，用 **e15** 的重要作品再現他理想中

的住居空間，包括大腳長桌（**Bigfoot**）、臼齒

凳、**Houdini** 單椅，以及克萊默的 **FK** 復刻系

列作品，如 **Forty Forty** 方形組合櫃（亦可當

作邊桌），或是宛如七巧板造型的 **Calvert** 矮

桌，在在證明 **e15** 格外著重簡潔形式和實用機

能上的美妙契合。

Mainzer 當時接受訪談說道：

我很喜歡大腳長桌，桌面的木材選擇保留了天然木紋，而四個桌腳更具特色，與桌面的連接處可見清楚年輪。這個桌子很像是一種人類和自然材質間的中介物，非常能夠詮釋 **e15** 的品牌概念。2

材質作設計的出發點。

然的投射。「人類和自然材質間的中介物」，畫龍點睛地說明了 **Mainzer** 對運用自然方整簡單的大腳長桌，可以被視為自然向文明靠攏的產物，也可以是文明試圖趨近自對自然、真實生活的本能渴望與追求更盛。保留歐洲橡木天然材質原貌，線條、結構處安享晚年等從文明回歸大自然的特殊情結。特別是在今天這個數位時代，我們內心人類雖然已被文明「馴化」甚久，但仍拋不開工作閒暇時踏青爬山、找好山好水

市場的肯定。臼齒凳一樣，都能讓觀者立即產生極有趣的聯想，有故事性、有畫面，因此迅速受到大叢林中的大腳怪，又稱大腳或北美野人，是一種未知的靈長類生物。跟另一個作品一九九四年問世的大腳長桌，有四隻粗壯、略顯「笨拙」的腳，靈感來自於加拿

↑
Mainzer 的經典家具作品——
大腳長桌、臼齒凳。（Ingmar
Kurth／攝影，e15／提供）

就實際面向而言，大腳長桌其實並不需要如此粗壯的桌腳來支撐桌板及所有可能的垂直載重，因此可以說它違背了機能主義原則，是為了展現個人風格，故而踰越古典或傳統處理手法及構造，透過添加額外的修辭或裝飾，以掙脫規範、「放縱」情感的做法。就像二十世紀初，柯比意、包浩斯都提出了合理創新的現代建築範例，但在五〇年代後，前者違背自己的承諾，設計了許多晦澀難解卻又極具想像力的雕塑式建築；後者的觀念則成為一個架構，再由不同文化各自填上血肉，也已溢出早年提出的現代建築宗旨。

至於 Mainzer 大腳長桌形式上的「矯飾」固然超越了力學所需，但並不矯情，不管放在類社會住宅的素樸空間裡，或符合抽象藝術精神的純粹空間裡，都跟其他「簡潔和實用美妙契合」的 e15 作品一樣，不喧賓奪主，也不容忽視。

樹墩「再生」的故事

一九九六年推出的臼齒凳，是大腳長桌裁切剩下的木料太美捨不得丟棄，突發奇

想組合而成的作品，也可以說是樹木／木材「再生」的見證。

四塊實心原木柱組合後，頂端橫切面若做曲面加工，便是有十字形細縫的椅凳，橫切面若維持平整則是茶几。木柱由粗而細向下延伸是為椅腳，一體成形，突破傳統椅凳面、腳分離的做法，因貌似臼齒而得名。由於選用木心製成，因此椅／几面上的樹木年輪花紋清晰可見，而且每張「拼花」皆獨一無二，各自展現自己的歲月痕跡。

相對於 KAZIMIR 長桌，或其他結合不同材質、有明顯加工痕跡的現代家具，臼齒凳保留了更完整的原生性及手工性，換句話說──更向自然靠攏。它並不是一件輕巧優雅的家具，有裂縫，不完美，表面未經拋光打磨，跟其他時尚、精緻的家具放在一起，彷彿是一個厚重質樸的樹墩，在林中樂章互相唱和的時候負責低音部分，在高音繚繞之餘提供沉靜平緩的空間，讓心靈休憩。

e15 出品的所有家具都有同一特色──保留樹材表面的天然質紋，有裂縫也不做補強或修飾，而且維持歐洲樹木的原色，僅使用同樣天然的亞麻仁油滋潤保護，讓深

Mainzer 的臼齒凳保留樹木的
天然質地，彷彿將自然搬入了
居家空間中。（Ingmar Kurth
／攝影，e15／提供）

淺不一的顏色和紋路成為每一件家具各異其趣的印記。就好像將大自然一景搬進室內，提醒我們在忙碌緊繃的生活中要適時停下腳步，或靜坐釐清思緒，或放空腦袋什麼都不想。

這種略帶溫情色彩又不失樸素自然的風格，抓住了時代的脈動，看似有討好市場的傾向。但不同的時代確實有不同的課題要面對。

新法蘭克福計畫時期，有公部門支持，團隊合作堂而皇之高舉理性大纛，去除形式不必要的裝飾，堅守用設計改變社會的理想主義精神，旨在為大眾福祉服務。而 Mainzer 面對這個消費（者）至上年代，固然站在馬列維奇和克萊默的肩膀上，仍必須找到一種對話方式，或說故事的方式，讓作品被看見，在市場上爭得一席之地。

重要的是，無論「大腳」或「臼齒」，詼諧討巧之餘，其初衷始終未變——材質簡單、結構一目了然，功能與形式並重，且保有工藝美感。至於用復刻克萊默和致敬馬列維奇的家具作品以隱晦表明心跡，就留待有緣人心領神會。

⌂

跟 Mainzer 訪談結束後，他帶我們四處參觀，有一件事讓人格外印象深刻。他在事務所二樓樓梯轉角平台那個光線透亮的展示空間裡，陳列了數量眾多的臼齒凳仿冒品收藏，彷彿一組裝置藝術。一方面顯示了 Mainzer 本人的幽默感，亦可看出這款椅凳、茶几兩用的家具暢銷程度。

Mainzer 仔細測量每一個山寨版的尺寸，觀察所有細部差異，研究因仿冒地不同、人體工學條件和材料不同而做的更動後，請專人拍攝記錄，印製了一本目錄《Copy, right?》，以資紀念。

那些腿太短或太長、沒有齒面接縫或接縫過大、不見年輪或仿造年輪的山寨臼齒凳，不知道在那轉角處站了多久，看過多少人經過，聽了多少設計的故事，會不會開始有點明白，就算自己也有些辛酸血淚可以分享，但肯定跟 Mainzer 從歷史、人物和時代點滴累積、慢慢體悟，再轉化為設計的那個故事，大不相同。

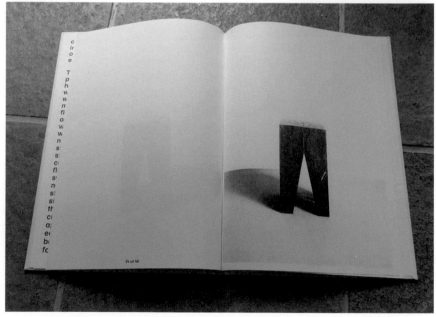

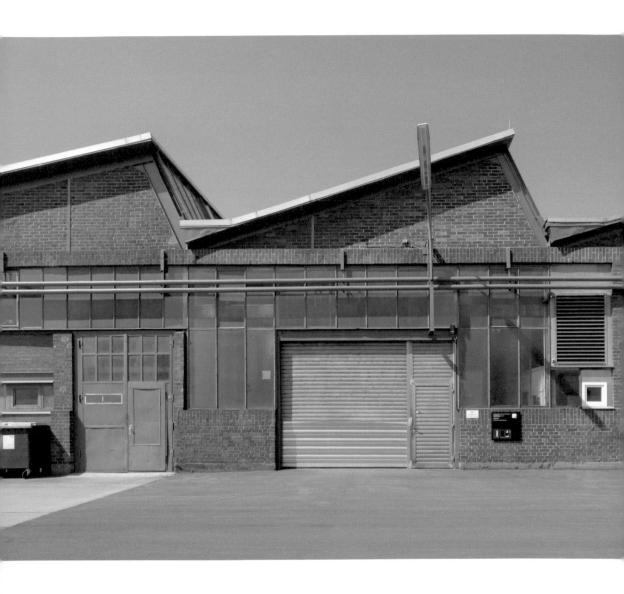

↑
位於法蘭克福近郊的 Mainzer
設計基地。（Philipp Mainzer
／攝影，e15／提供）

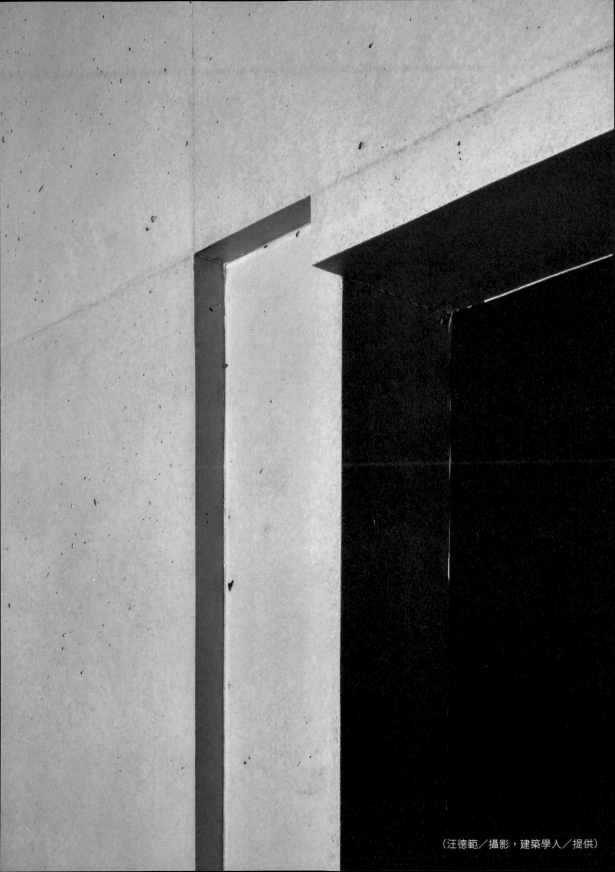

（汪德範／攝影，建築學人／提供）

Chapter Five

我們的「未來」

Mainzer 在台灣的第二件作品，彷彿是字型 FUTURA 的一種精神體現。
誕生於一九二七年的 FUTURA，為了符合新時代、新氣象，
向集體追求現代主義的藝術風潮看齊，在線條與幾何的規律間找到了根本。
簡潔乾淨、比例優雅的 FUTURA ONE，正是這種看似簡單、實則不簡單的經驗實踐。

FUTURA 字型的結構美學

參觀 Mainzer 事務所最後一站是平面設計組。偌大的白色空間裡有一個長條玻璃矮櫃，收藏各種工業零件，精心排列後像是一幅幅立體裝飾畫。接待我們的設計師 Antonia Henschel 熱情洋溢地煮咖啡給我們喝，聽我們對陳列櫃內獨具巧思的創意組合讚不絕口，便笑呵呵地拿了一本書簽名後送給我們，書名是《Geometric Sans!》，內容是用水管墊片、U 型水閥、一字型角鐵等五金零件排出從 a 到 z 的大、小寫字母，字型是 FUTURA。

FUTURA 是一種無襯線字型，由新法蘭克福計畫團隊成員之一保羅・倫納（Paul Renner, 1878-1956）於一九二七年完成設計。他自一九二四年就開始苦思研究新字型，要符合新時代、新氣象，要向集體追求現代主義的藝術風潮看齊。倫納的設計標準延續現代建築採用平屋頂，外牆乾淨無冗餘綴飾，門窗線條乾淨俐落的簡潔風格，所以 FUTURA 線條寬度均一，以幾何圖形圓、三角、正方形為本，一點加一線便是字母 i（小寫 J），圓形加直線組合成 a 和 b。但要經得起時間考驗，提升審美之餘，

還必須考慮實用性。為顧及閱讀需求，彷彿用圓規和量尺繪成的這個字型實際上略作了調整，如字母 o、g 的輪廓近似正圓但並非正圓，n 也做了適度「軟化」，並不是直角方形。在德國藝術史家弗里德里希・威徹特（Friedrich Wichert, 1878-1951）建議下，這個優雅簡明的字型取名為「FUTURA」，意為「未來」。

去裝飾、幾何抽象化、展現結構美學、充滿「未來感」的 FUTURA，立刻獲得普遍好評，成為法蘭克福市及《新法蘭克福》期刊的官方字型，多家大型企業和時尚品牌用它設計商標，一九六八年科幻電影《2001 太空漫遊》（2001: A Space Odyssey）採用 FUTURA 設計海報，隔年阿波羅十一號成功登陸月球，太空人留下有美國總統簽名的銘牌也是 FUTURA 字型。FUTURA 彷彿跳脫了原本為展現時代精神與風貌而創造的形式美學，成為各種美好心理投射、同時教人期盼的一個代名詞。

聽說 Mainzer 在台北第二個建築作品叫「FUTURA ONE」的時候，想到的便是這個字型的故事。

「THE」ONE

我們看到 FUTURA ONE 的建築模型和數位圖時，幾乎可以把對 FUTURA 字型的形容搬來照用——簡潔乾淨、比例優雅，有清晰的外露骨架。看似簡單，其實不簡單。

這棟地上十四層、地下三層的建築正面兩個開間，側面四個開間，比例顯得十分瘦高，因為有圓潤但有力的柱子定錨，穩穩地立於喧鬧車流、人來人往的城市中央，氣韻格外與眾不同。

FUTURA ONE 跟小宅革命一樣都是富有律動感的方整矩形量體，後者的律動感來自色彩，前者的律動感則來自連續大片落地玻璃的面寬和相交角度互異，宛如鑽石多切面的不規則拼接，與清水模結構形成動靜對照。兩個作品的不同之處在於小宅革

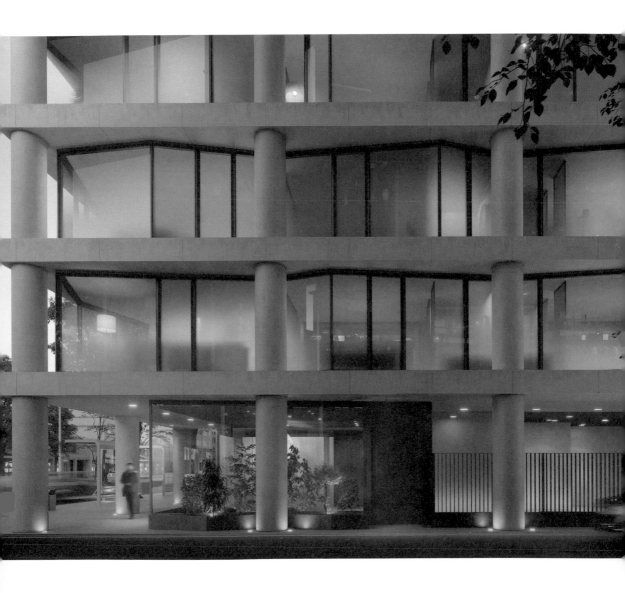

↑
FUTURA ONE 的外觀有動靜對照形成的律動感。（建築外觀 3D 示意圖，建築學人／提供）

命厚實穩重，而 FUTURA ONE 更簡約、更柔軟，也更透明，那種「透明」感不止是來自帷幕玻璃牆的穿透性，或因為一眼就能清楚看見鋼鐵、石材、和清水混凝土等建材質感，更重要的是讓牆和結構分離，因此平面配置和空間使用享有更大的自由。

柯比意一九一四年的骨牌屋（Maison Dom-Ino）是牆與樑柱分離這種結構最早的原型，就當時鋼筋混凝土的技術發展而言是一大突破，也是現代主義建築在結構及形式上的一大突破。Mainzer 的這個選擇顯然別有象徵意義。

他之前另有兩個作品也採用相同的圓柱與懸挑玻璃帷幕牆結構，分別是台玻集團於二○一○年完工的台玻福建光伏玻璃公司廠區辦公樓，及二○一二年完工的台玻青島玻璃公司廠區辦公樓。

Mainzer 在福建廠辦花了很多心思處理外牆，採用台玻開發的一款局部鍍膜 Low-E 玻璃，以規則的矩形拼接，在外部玻璃塗層做鏡面拋光，內部保持透明，成為具有防曬和隔熱功能的玻璃帷幕牆。同時利用塊狀霧面和透光面的交錯，與不同季節

的閩南明媚陽光玩起光影遊戲。這個立面的做法展現活潑節奏，有比較強的裝飾意味。

青島廠辦的平面部分維持與福建廠相同的邏輯，皆為懸挑帷幕牆，但立面改用三種窗型模矩，一是可開關的推射窄窗，一是跟前者同樣尺寸的固定窄窗，一是兩倍寬的固定窗，這三種節奏在有凸出金屬厚框架的玻璃帷幕牆上自由變換，形成一種韻律起伏，手法顯然更為純熟。

⌂

雖然延續同樣的結構模式，但 FUTURA ONE 是住宅，而且就基地選址、建材使用和空間規劃都可看出這個作品預設的住戶為金字塔尖端，是事業有成的高端人士和菁英分子，對居住空間的品質和美學品味都有極高要求，懂得欣賞好東西和好工藝，他們買房子不是為了投資，是為了享受生活，同時彰顯自己的個性。

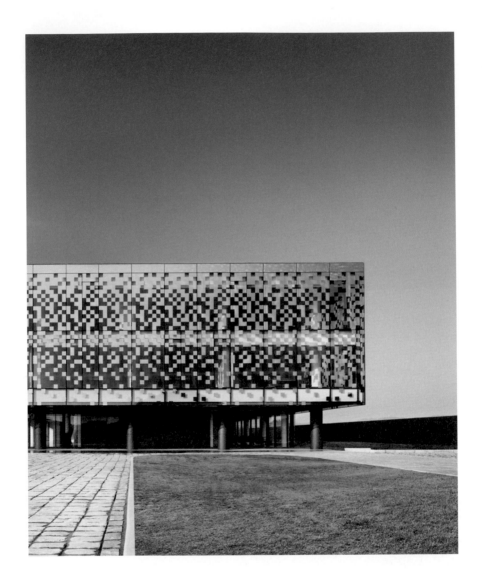

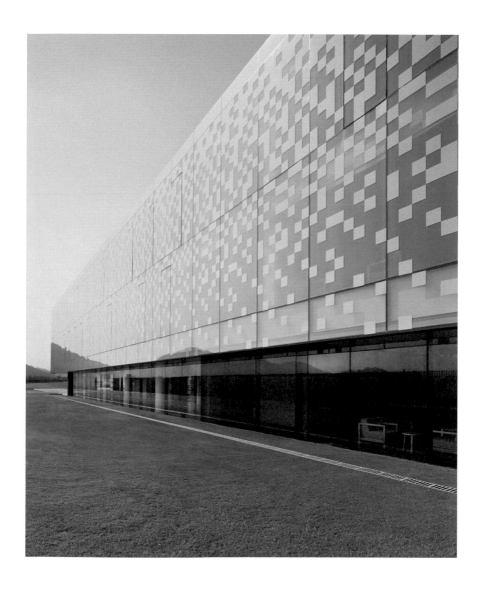

↑

Mainzer 設計的台玻福建廠外
觀。（Ingmar Kurth ／攝影，
台灣玻璃工業股份有限公司／
提供）

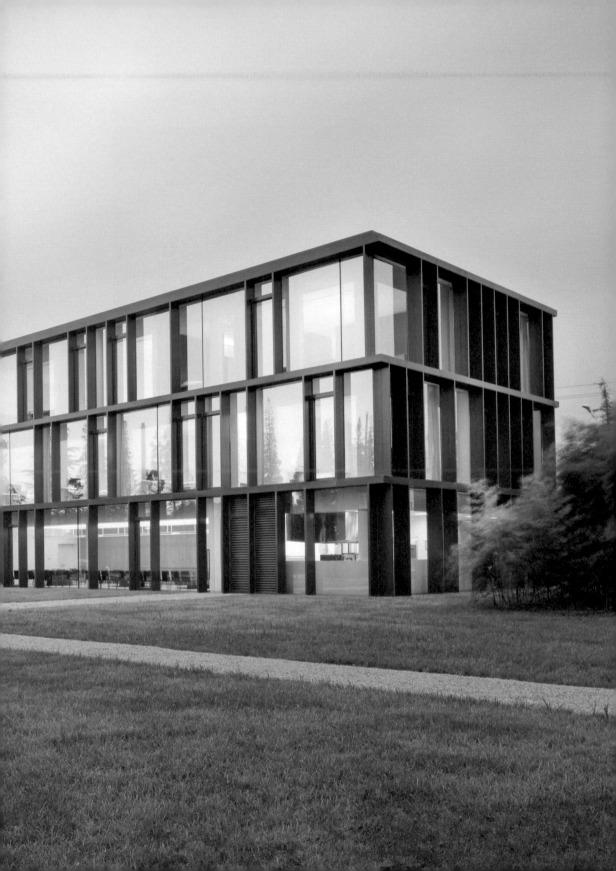

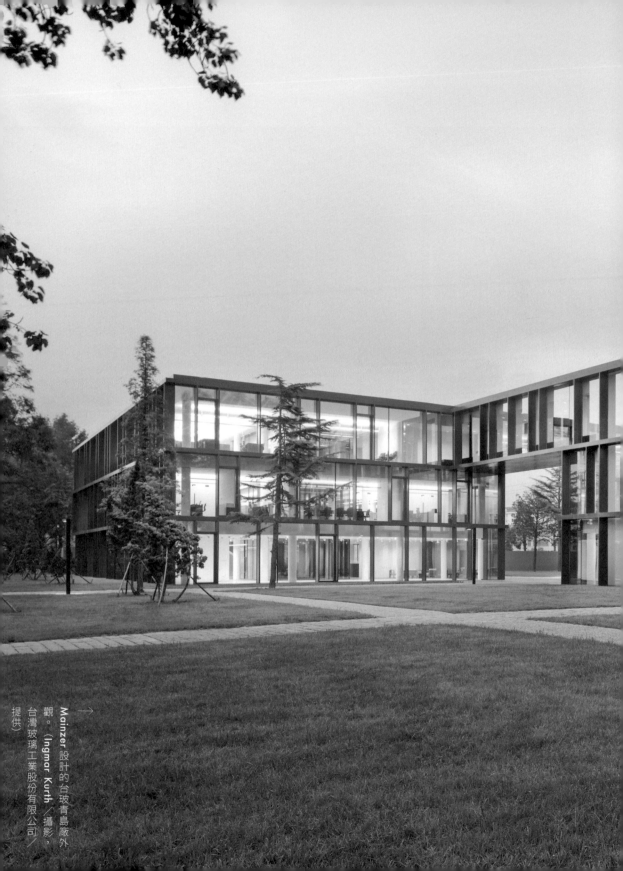

↑
工程團隊處理 FUTURA ONE
大膽的帷幕牆設計。（汪德範
／攝影，建築學人／提供）

因此，Mainzer 決定讓這個作品更有表情，也更戲劇化，大膽地挑戰了骨架外露，帷幕牆內縮的做法。與其將結構體包覆起來，不如凸顯它，讓外露的清水模圓柱成為建築立面的主旋律和美學主軸，帷幕牆也不再自限於扮演規矩安靜的被動角色，用環繞式玻璃不規則拼接所創造的視覺流動效果，讓這棟建築多了一份教人捉摸不定的神祕美感。

這種恰到好處的「細節」處理，使得建築保有一種手工性，兼有含蓄內斂的浪漫，實際上背後又有極為精密的計算和「錙銖必較」式的掌控，與 Mainzer 多年家具設計的功力和經驗應該脫不了干係。

所謂「未來」空間

僅僅如此，不足以滿足 Mainzer 對「未來」空間的設定。

FUTURA ONE 每一層樓兩戶，一出電梯就在家裡。每戶都擁有開放式空間，僅隔出一個房間。這是一個非常有趣的「設計」。

台灣對開放式空間約定俗成的認知是因為室內空間狹小、彌足珍貴，所以減少隔間牆，好在視覺上製造大空間幻覺。但是這棟建築的單戶坪數是五十坪，加上三面環繞觀景落地窗，這個選擇應該另有考量。一是關於家的定義，一是關於家庭的定義。

試想，預設的屋主定位既是高端菁英分子，每日被密集會議和電腦螢幕裡的數位世界綑綁，被堆疊的工作時程追趕，有密密麻麻的數字在腦袋裡高速運轉，頻繁地從一個高密度且壅塞的城市搭乘空中或地上密閉交通工具到另一個同樣高密度且壅塞的城市來回奔波，無論生理或心理都持續處在高壓狀態下。當他們回到家，就不該再被分隔成小區塊的空間束縛，也不該受固有動線左右行進路徑，視線要能夠在功能不同、無礙銜接的各個起居空間裡悠遊，享受宛如身在大自然中的開闊，如此才能徹底放鬆，修補疲憊身心。這是滿足另一種需求的家居空間，不需要等待週末才舟車勞頓奔赴大自然，或許還必須忍受人群摩肩擦踵，在車陣中排隊龜速前進。每天都能在辛勤工作結束後，回到這樣一個視覺、活動皆無「限」的家，才是最符合現代社會經濟效益的做法。

或是遙想未來。人類持續製造汙染破壞環境和諧，今日鬱鬱蒼蒼的大自然會不會不復存在？如科幻電影遠眺的畫面中，除了人類文明建設，僅剩一片荒漠的預言會不會成真？那時候，我們所歸何處？

狹隘壓縮固然令人不適，無邊無際同樣教人不安，真正能讓我們覺得安全且自在的，或許正是這樣一個對外有界限、對內無阻隔的家居空間。

但是這樣的市場設定十分獨特，或過於前衛，勢必得接受現實考驗。

必得接受考驗的還有另一個面向。屋主若非單身獨居，與家人同住在開放式空間裡，所有情緒、行為都會在對方面前展現，無從隱藏遁形，幾近透明。開放式空間意味著共享生活之外，還要時時刻刻共享親密感和價值觀，這個空間裡的家庭─家人必得檢視彼此關係。

在追求個體化、自主意識高漲、科技蓬勃發展逐漸造成人際關係疏離的今天，「家

庭」的概念持續在改變，同住一個屋簷下相見猶似未見的現象所在多有，傳統空間裡尚有層層牆垣作掩護，而在開放式空間裡則必須隨時誠實面對自己的內心，表裡如一，還必須懂得積極溝通。如何建立或處理與家人的關係，恐怕是 Mainzer 藉由這個空間向台灣社會發出的一個提醒，同時也是挑戰。

Mainzer 的台北團隊

在牆與結構脫鉤、室內採開放式設計之後，Mainzer 繼續為這個作品設定的自由開放空間努力。

他發揮德國設計師的精神，有各種堅持。結構技術團隊原想用水泥形塑Mainzer 堅持的溫柔簡約線條，但水泥的樑架過大，與建築師希望同時解決傳統住宅只重視平面寬敞，卻不注重三度空間問題的想法相牴觸。於是團隊放棄笨重的水泥，選擇用扁鋼為樑架，再包覆薄薄的清水水泥，得出六十公分的樑，比起一般建案八十公分的樑小了許多。而且樑主要環繞在外圍，起居空間如客、餐廳所在位置

← 拆模後的清水水泥表面再處理。（汪德範／攝影，建築學人／提供）

的樓板沒有樑，因此每一層樓高三米五，這些主要活動區域能有三米二五的淨高。

立面主旋律的圓柱存在感很強，但Mainzer一方面要體現柔軟溫婉的建築語彙，另

一方面又不能犧牲室內空間，要求圓柱直徑不得超過八十公分。欲加強建築避震力

的結構技術團隊只好提高鋼材強度，柱子加灌高強度水泥，再外掛加入天然石成分

的清水水泥弧形板，以維持質感均一。帷幕牆系統採用直向隱框設計，也大幅度降

低了從室內望出去的視線干擾。

面對Mainzer種種堅持，結構工程師張敬禮這樣說：

我們包的清水水泥很薄，這是相當大的挑戰。所以不能使用傳統的施工法，要一

層樓、一層樓去做，問了很多專家，做這個清水水泥要mix怎麼樣的方式做，才能夠達

到我們要的顏色。……比起別人的房子，我們的樑很小，窗戶可以開很大。我們想給

你厲害的空間。……當你進到一個空間，它很大但是卻很矮的話，會覺得有壓迫感，

我們要賣space，不是賣一個pan（平面），而且三度空間這個東西是要去到現場才

能感覺到，什麼叫作「很高」。

← 圓鋼柱與樓板樑交接處。（汪德範／攝影，建築學人／提供）

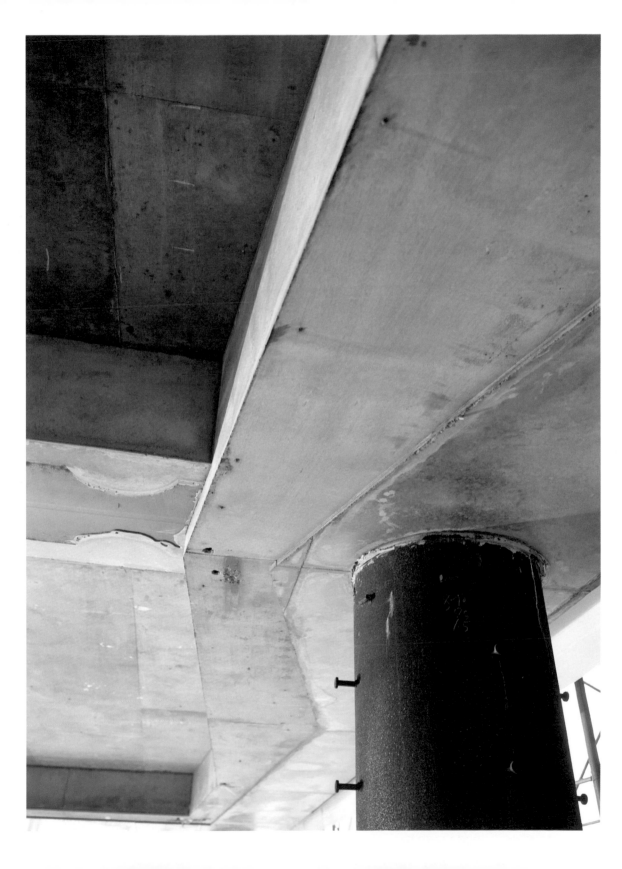

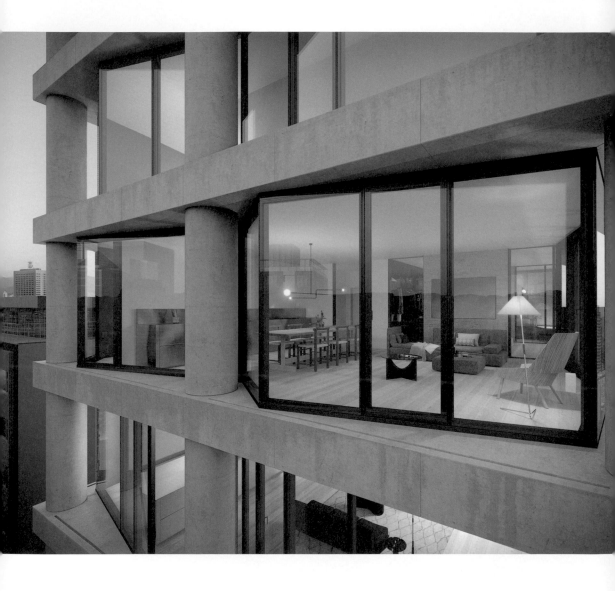

↑
FUTURA ONE 的外觀，完全
展露樑柱、樓板等結構。（建
築外觀 3 D 示意圖，建築學人
／提供）

當建築師想要將建築本體結構的樑柱和樓板赤裸裸地展露在外，不靠任何包裝遮掩美化的時候，結構工程師同時分擔了形式美學成敗的責任。過程的種種煎熬與努力，有的會被看見，有的只能慢慢體會。張敬禮工程師這番話雖然聽起來有點焦慮，但也掩不住驕傲。重複熟悉的操作固然安穩不怕犯錯，但是誰不對未來懷抱憧憬，誰不對創新充滿期待，躍躍欲試。

跟新法蘭克福計畫一樣，FUTURA ONE 團隊為了給住戶一個從來沒有過的住宅空間與品質，不滿足於舊有的形式與營建模式，不斷研究，力求突破，讓建築工法升級，同時成就了建築師對空間和形式美學的追求與堅持。

來不及參與恩斯特‧梅團隊的 Mainzer，這一回，在台北擁有了自己的團隊。

不能說的祕密：關於業主

建築從來就不是一個人的事。

建築團隊也不是只有建築師和結構技術人員。

我們看到建築師負責設計規劃，結構工程師和營建團隊負責落實，但究其實，一個建築作品的好壞，在團隊背後還有一個關鍵人物──業主。特別是房地產建築。業主的策略定位與合作建築師的品味決定形式和空間，業主延聘的結構工程師決定硬體是否能為軟體服務，業主選的營建施工團隊決定品質，跟國外建築師合作的案子尤其是如此。

房地產業主如何看待建築至關緊要。若單純從房地產角度出發，在乎的是成本和利潤。最大成本是土地和原物料，建築作為產品其實所占成本有限。因此計算利潤的時候，重點很少會放在建築上。景氣好的時候，購屋者的心態大多也是為了營利，在意的是售價，而且希望快速交屋，因此房地產的設計週期、營建時間都會縮短。兩者相加，就是社會上最常看見的房地產建案，形成一種惡性循環。

高標準的自住型消費者在這樣的環境中選擇很有限，除非遇到業主認同住宅建築是生活的容器，而且願意思考哪些人才是目標消費族群，而他們需要的又是什麼。

Mainzer 能夠有所堅持，顯然是業主「縱容」他堅持。否則單戶大坪數，僅有一房的開放式空間，所費不貲的高難度施工工法和環繞式大片多切面玻璃帷牆，加上不符合時下豪宅定義的溫柔簡約建築風格，諸此種種已經排除掉絕大多數的買主。

有些事情可以靠由下而上的力量推動，但是建築很難，房地產建築尤其難。而長久以來由上而下的結果，消費者往往只能任人宰割。我們需要更多有品味的業主邀請有品味的建築師合作，讓建築作品被討論不是因為貴，而是因為好；讓 FUTURA ONE 這樣的作品不至成為絕響，還能看到 TWO 和 THREE ；讓台灣在未來也能成為現代建築愛好者慕名而來、不會空手而返的寶地。

Postscript

後

記

我們愛看建築。以看建築之名四處旅遊在早年是真，近年半真半假。

當學生的時候經濟拮据，但勝在求知慾旺盛、精力充沛、好奇心強，帶一本建築導覽書出發，像集郵似地試遍各種交通工具奔赴東西南北，不看到標的物不罷休。近年體力大不如前，但勝在閱歷增長，所以更能夠看出門道，節奏放緩了，因此看得更仔細，體悟返璞歸真、生活為上的道理。於是看建築的角度不同了，更懂得享受脫離工作束縛─無所事事─旅遊本身的樂趣，偶爾，看建築排在逛街、喝咖啡、採購、散步看風景之後，成為次要選擇。因為建築無處不在。

無論如何，看建築總是有趣的。建築集藝術之大成，又是工業，同時是服務業。探究建築師的養成、時代背景、與業主的關係，可以從心理學、社會學牽扯到政治學。所以要看「懂」建築，光培養鑑賞眼光不夠，還需要讀書。也就是說，一套「完整」的建築旅遊，不但可以收穫美景、美學，還有美好的知識。前提是你認可這一切值得你付出金錢與時間。

二〇一九年那趟德國行便是如此。

可是當我們站在興建於近一百年前的新法蘭克福計畫社區街頭，看著一棟又一棟素樸簡潔又不失設計感、歷久而彌新的公共住宅時，忍不住想，我們覺得耐看、實用且符合現代都市需求的這種理性之美，其實很難以言語或文字向他人形容。畢竟在當下，看得目不轉睛的我們也不過吐出「真美」、「老了我想來住這裡」之類的單薄表述，隨即帶著「看到好東西」的喜悅心情各自去尋寶。

⌂

像這樣說不出話的類似經驗，多年前其實就有過，只是心情截然不同。

那時我們才到義大利第二年，剛開始按圖索驥看建築，有台灣朋友來，便相約去米蘭郊區參觀義大利的包浩斯傳人 Vittorio Gregotti（1927-2020）設計的米蘭市政府員工宿舍。到了現場，卻連一句感嘆或讚美之詞都說不出來，沒有古典建築的巍峨雕琢，不如後現代主義建築通俗有趣，除了方正、乾淨，一時之間我們確實無話可說。

數年後，我們不時散步到位於威尼斯火車站後方的 ex Saffa 社會住宅區，看看從

一九八四年蓋到一九九四年的這個案子裡，同樣由 Gregotti 設計的方整乾淨住宅多了

哪幾棟，比較新舊之間的細微差異，品品不同光影下的變化，對住戶充滿羨慕之情。

時間、旅行和讀書，確實可以讓人成長。

在義大利那些年，我們不斷拓展旅遊範圍。歐洲在藝術方面始終保持領先地位的，

是法國和義大利，令人留連忘返；能從根本改革並建立制度的，則是德國，但這個國

家的美學形式四平八穩，很難一眼看出它好不好，好在哪裡，需要來來往往慢慢體會。

不過我們對德國懷抱一種近乎盲目的好感和信任，因為生活上的感受最直接：到

語言不通的德國，進餐廳只能看照片點菜，示意圖裡的肋排若是十二根，端到你面前

的就會是十二根。換成在義大利的話⋯⋯只能說沒人知道，義大利的生活也因此充滿

驚喜，希望永遠不死。德國雖然不叫人驚豔，但讓人安心。

二〇一九年這趟旅行結束後再做功課，讓我們進一步確定德國數十年來對現代性

的思考不是紙上談兵，而是務實解決問題，是歐洲少數能夠全面、完整提出解決方案

的國家。像德國這樣的國家培養出來的建築師，很難耽溺於浮於表面的形式操弄，因

為傳承數世紀的民族思維和文化養成不允許。

德國建築大師布魯諾・陶特（Bruno Taut, 1880-1938）為現代建築運動做出幾點

總結：建築的首要目標是實用；建材和營建模式應該為此一目標服務；建築之美在於

其用途、建材特性和優雅施工之間直截了當、不虛矯的關係；建築美學建立在立面、

平面和細部之整體，不分先後。

Philipp Mainzer 在台北為我們做了良好示範。

台灣建築旅行地圖上也因此多了兩棟各有風情的作品，而且是房地產建築，格外

意義非凡。

僅以此書記錄我們與德國多年的「藕斷絲連」，也希望為那些即將展開歐洲之旅

的年輕朋友，提供一個不同角度的觀點。

Endnotes

註

釋

Chapter 1

1. 法蘭克・懷特佛德（Frank Whitford），《包浩斯》（Bauhaus）。台北：商周出版社，二○一○年，頁一八二。

2. 黃作燊（1915-1975），倫敦建築聯盟學院（Architectural Association School of Architecture）畢業後，進入美國哈佛大學設計研究所，是葛羅培斯的第一個中國籍研究生。一九四三在上海聖約翰大學創立建築系，首開先河採用包浩斯建築教育理論。

3. 王大閎（1917-2018），父親王寵惠是知名法學家及中華民國第一任外交總長。英國劍橋大學建築系畢業後，進入哈佛大學建築研究所，師從葛羅培斯，與兩位普立茲克建築獎（Pritzker Architecture Prize）得主菲力普・強生（Philip Johnson, 1906-2005）和貝聿銘為同班同學。在台重要作品包含台大第一學生活動中心、國父紀念館、外交部等。二○○九年獲頒第十三屆國家文藝獎。二○一三年榮獲行政院文化獎。

4. 貝聿銘（I. M. Pei, 1917-2019），建築師，一九八三年普立茲克建築獎得主。父親貝祖貽曾任中華民

國中央銀行總裁。麻省理工學院建築系畢業後，再取得哈佛大學建築學碩士學位。代表作品有美國華盛頓特區國家藝廊東廂、法國巴黎羅浮宮擴建工程、香港中國銀行大廈、日本萬國博覽會中華民國館及東海大學路思義教堂（與陳其寬共同設計）。

5. 張肇康（1922-1992），上海聖約翰大學建築工程系畢業後，進入中國最早成立的建築師事務所基泰工程司工作。之後赴美，先後在伊利諾理工學院、哈佛大學建築研究所及麻省理工學院就讀，曾任職於葛羅培斯的協同建築師事務所。一九五四年受貝聿銘邀請，和陳其寬共同負責東海大學校園規劃與設計。應台灣建築師邀請合作的作品有台大農業陳列館、嘉新大樓等。

6. 協同建築師事務所（The Architects Collaborative，簡稱 TAC），由葛羅培斯於一九四五年在美國麻薩諸塞州劍橋市創立，組織的核心觀念是「合作」，所有成員均須參與每一個項目，而非由一個人負責。重要作品有六月亮山住宅區（Six Moon Hill）、五域社區（Five Fields）、哈佛大學研究生中心（Harvard Graduate Center）、泛美航空大廈（Pan-American World Airways Building）、甘迺迪大廈（John Fitzgerald Kennedy Office Building）等。

7. 陳其寬（1921-2007），重慶沙坪壩中央大學建築系畢業，曾任職基泰工程司，後赴加州大學洛杉磯分校（UCLA）藝術系進修。任職協同建築師事務所期間，亦任教於麻省理工學院建築系。一九五四年受貝聿銘邀請，和張肇康共同負責東海大學校園規劃與設計，期間建築作品以「白牆詩意」

著稱。一九六〇年創辦東海大學建築系。陳其寬也聞名於畫壇，二〇〇四年榮獲第八屆國家文化藝術基金會美術類文藝獎。

8. 麥可・坎奈爾（**Michael Cannell**），蕭美惠譯，《貝聿銘・現代主義泰斗》（*I.M.Pei: Mandarin of Modernism*）。台北：智庫出版，一九九六年初版，二〇〇三年再版，頁二一。

9. 陳其寬口述，黃文興、林載爵整理，《我的東海因緣》，《東海風──東海大學創校四十週年特刊》，台中：東海大學出版社，一九九五年，頁一七八。

10. 法蘭克・蓋瑞（**Frank O. Gehry, 1929-**），一九八九年普立茲克建築獎得主，作品以類雕刻外型與反光鈦金屬材料著稱。南加大建築學院畢業後，曾在哈佛大學設計研究所修習一年城市規劃課程。重要作品包括西班牙畢爾包古根漢美術館（**Bilbao Guggenheim Museum**）、洛杉磯迪士尼音樂廳（**Walt Disney Concert Hall**）、西雅圖體驗音樂館（**Experience Music Project**）、巴黎路易威登藝術中心（**Louis Vuitton Fondation**）等。

11. 雷姆・庫哈斯（**Rem Koolhaas, 1944-**），二〇〇〇年普立茲克建築獎得主。倫敦建築聯盟學院畢業後前往美國康乃爾大學進修。一九七五年與合夥人成立大都會建築事務所（**OMA**），重要作品有：康索現代藝術中心（**Kunsthal**）、波爾多住宅（**Maison à Bordeaux**）、西雅圖中央圖書館（**Seattle Central Library**）、中國中央電視台新址大樓、葡萄牙波多音樂廳（**Casa da Música**）、台北藝術中心等。

Chapter 2

1. 徐明松，〈是革命？還是自我救贖？〉，《台灣日報》專欄，二〇〇四年八月。

2. 陳登欽，《給宜蘭厝的提醒──民居真是無名的》，《第二期宜蘭厝建築圖集》，台北：田園城市，二〇〇三年。

3. 范裘利（Robert Venturi, 1925-2018），一九九一年普立茲克建築獎得主。普林斯頓大學建築系畢業後再取得藝術碩士文憑。曾任教於賓夕法尼亞大學、耶魯大學及哈佛設計研究所。范裘利挑戰密斯·凡德羅（Mies van der Rohe, 1886-1969）的「少就是多」（Less is more）原則，提出「少即乏味」（Less is a bore）理念，主張現代建築應結合傳統元素和通俗文化，成為「後現代建築」的先驅。

4. 吳增榮（1942-），台北工專土木科畢業。一九七二年成立吳增榮建築師事務所，初期積極參加設計競圖，其中以與王立甫、李俊仁合作的「台北市政大樓設計案」最為人所熟知。現專心從事水彩創作。

5. 葉石濤（1925-2008），台灣當代文學作家、翻譯家。重要作品有評論集《沒有土地，哪有文學》、《台灣文學史綱》，小說集《紅鞋》、《臺灣男子簡阿淘》、《西拉雅族的末裔》等。

6. 葉石濤，《台灣文學史觀》，高雄‧文學界雜誌，一九八七年初版，一九九八年再版，頁一三八。

7. 紐約五人（The New York Five），指活躍於一九七〇到八〇年代的紐約建築師：彼得‧艾森曼（Peter Eisenman, 1932-）、麥可‧葛瑞夫（Michael Graves, 1934-2015）、查爾斯‧格瓦斯梅（Charles Gwathmey, 1938-2009）、約翰‧黑達克（John Hejduk, 1929-2000）和理查‧邁耶（Richard Meier, 1934-），因受柯比意（Le Corbusier, 1887-1965）所提倡的純粹主義形式影響，特別鍾愛白色，又稱「白派」。

8. 徐明松，〈失去真實空間給養的文本──談蘭陽博物館〉，《建築師》第四三二期，二〇一〇年十一月，頁七四。

9. 理查‧羅傑斯（Richard Rogers, 1933-），二〇〇七年獲得普立茲克建築獎。英國建築聯盟學院畢業後赴美，取得耶魯大學建築碩士學位。返回英國後開始推動「高科技風格建築」（High-tech architecture）。與義大利建築師倫佐‧皮亞諾（Renzo Piano, 1937-）合作設計巴黎龐畢度藝術中心（Centre National d'art et de Culture Georges-Pompidou），因而聲名大噪。重要作品有法國波爾多法院新樓（Tribunal Judiciaire de Bordeaux）、馬德里國際機場第四航廈（Aeropuerto Adolfo Suárez Madrid-Barajas, Terminal 4），及興建中的台灣桃園國際機場第三航廈等。

10. 雨果‧海林（Hugo Häring, 1882-1958），德國建築師、建築理論家，有機建築的代表人物。斯

圖加特理工大學（Technische Hochschule Stuttgart）畢業。積極參與當時的機能主義論戰，認為建築本質應滿足大眾的居住及勞動需求，以服務機能為設計目的。國際現代建築協會（Congrès International de Architecture Moderne）發起人之一。

11. 馬克斯・陶特（Max Taut, 1884-1967），德國建築師，是另一位建築師布魯諾・陶特（Bruno Taut, 1880-1938）的弟弟。兄弟兩人對早年德國前衛主義建築的發展影響深遠。

12. 李昭融，〈空間中的 Empty 就是一種奢華，專訪 e15 創辦人 Philipp Mainzer〉，「MOT TIMES 明日誌」，網址：**http://www.mottimes.com/cht/interview_detail.php?serial=268**，刊登時間：二〇一四年七月九日。

Chapter 4

1. MOT TIMES 明日誌，「現代生活——Philipp Mainzer 設計與建築展」訪談，二〇一四年七月九日。

2. 同上註。

可傳承的日常

從葛羅培斯到 Philipp Mainzer
一條始於包浩斯的建築路徑

作　者	徐明松、倪安宇
社　長	陳蕙慧
副總編輯	戴偉傑
主　編	李佩璇
特約編輯	李偉涵
封面設計	李莉君
內頁排版	李偉涵
行銷企劃	陳雅雯、尹子麟、余一霞

讀書共和國出版集團社長　郭重興

發行人兼出版總監　曾大福

出　版	木馬文化事業股份有限公司
發　行	遠足文化事業股份有限公司
地　址	231 新北市新店區民權路 108-3 號 8 樓
電　話	(02)22181417
傳　真	(02)22180727
E m a i l	service@bookrep.com.tw
郵撥帳號	19588272 木馬文化事業股份有限公司
客服專線	0800-221-029
法律顧問	華洋國際專利商標事務所　蘇文生律師
印　刷	通南彩色印刷有限公司

初　版	2021 年 06 月
定　價	420 元

國家圖書館出版品預行編目 (CIP) 資料

可傳承的日常：從葛羅培斯到 Philipp Mainzer，
一條始於包浩斯的建築路徑 / 徐明松，倪安宇
作 . -- 初版 . -- 新北市：木馬文化事業股份有限
公司出版：遠足文化事業股份有限公司發行，
2021.06
192　面；17×23　公分

ISBN 978-986-359-961-6（平裝）

1. 建築美術設計　2. 德國

923.43　　　　　　　　　　　　　110006996

感謝建築學人、e15、台灣玻璃工業股份有限公司提供相關圖片，使本書內容更臻豐富。
除載明由以上單位提供之圖片外，本書未註明來源之圖片，皆為作者拍攝。